Little Spheric Stone Clay

自然風格
石頭黏土屋

以做舊、斑駁感黏土技巧，打造有貓＆植栽的廢墟祕境

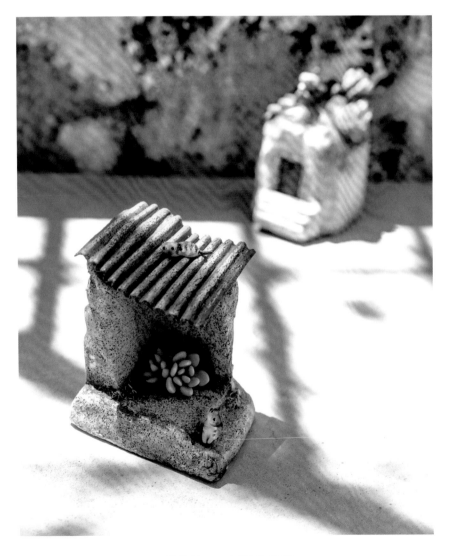

瑞莉格 · 李莉茜◎著

Content 目錄

Chapter 3

鄉村風老屋

Chapter 4

魔法屋

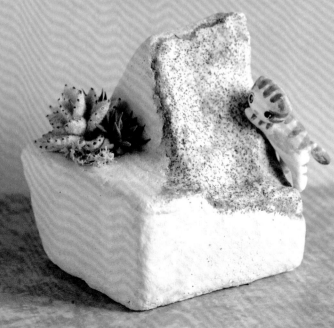

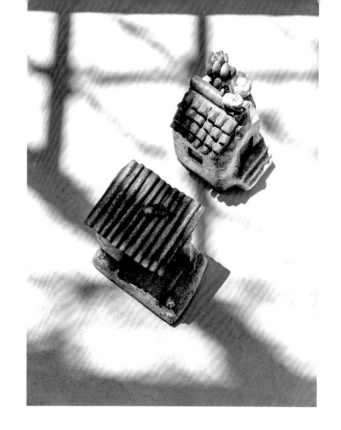

Foreword 推薦序

手作的美感

　　近年以來，推展在地美感與生活的實踐，學校與社區緊密連結，無論食、衣、住、行、育、樂各方面，追求美感的心靈滋潤，已逐漸深植於每個人的日常生活中，例如大家會利用閒暇時間，選擇適合身心舒展，娛情養性的各種活動，來提升生活的品質與形塑自我的美感素養。

　　美感學習可以透過五官（眼、耳、鼻、舌、身）融合視覺、聽覺、嗅覺、味覺和觸覺等多元的感受，敏銳地體驗覺知。生活中，無論是平面或立體的造形美感，都可以運用五感來覺察感知。立體造形創作的美感，比較容易引起觀賞者的視覺注意，但從欣賞的角度觀察，一般都會由造形的形體、色彩、空間與質感等視覺要素著手，並藉著美感形式原則（均衡、反覆、重點、對比、比例、調和、節奏、動態、單純、變化、統一等）來辨識造形的美。當欣賞作品時，適時應用美感形式原則，將有助於對「美」的深入詮釋，且能言之有物；若於創作時，也能拿來檢視作品的美或不足之處，以提供創作者自我調整或修正的重要參考。

　　《自然風格石頭黏土屋》是一本以黏土素材的手作立體造形，透過雙手將黏土以揉合、捏塑等技法創作。作者特別介紹選用石頭土、原木土和陶塑土為主，來創作作品，並搭配輕質土、樹脂土、紙黏土等，使作品能如實反應出作品的造形風格，也是坊間相關書籍少有的介紹。這也凸顯本書作者——李莉茜鑽研累積黏土手作

數十年的經驗，無論在素材的特性、技法的應用、造形與色彩搭配上，都達到令人稱羨，嘆為觀止。

　　本書內容共分四個章節，第一章「黏土手作的基礎認識」介紹主要使用的三種黏土（石頭土、原木土和陶塑土）、其他搭配使用的黏土等，各素材特性、作品應用與多種重點技法舉例。第二章到第四章分別以「廢墟風老屋」、「鄉村風老屋」和「魔法屋」等主題，各列舉多樣造形及不同角度的作品欣賞，並提供詳實的作品教作，將有利於手作學習的參考。全書文本採以實例的作品圖片，輔以文字說明，對於初學者或已有基礎的愛好者，都能藉由賞析與製作過程中習得黏土手作的精髓，也是黏土手作表現的實用好書，樂為之推薦。

丘永福 謹識

前東方設計大學文化創意設計研究所 教授
教育部國中小學藝術領域輔導群 副召集人
教育部藝術才能專長領域輔導群 副召集人
教育部普通型高中美術學科中心 諮詢委員
2023年12月8日

創作，
是豐富人生性靈的
學習之旅

本書作者莉茜，曾經是我指導過的學生。多年來，莉茜誠心意正地主持著一家紙黏土創意工作室，開課教授紙黏土創意課程是她生活的時時日日。然而，莉茜並不因此而滿足，為了工作室的長遠進展、與創意課程內容可能的進化，她也負笈國外進修，憑藉優良的學習成效，使她獲有「日本創作人形協會人形與花藝師範」、「韓國工藝會黏土工藝講師」、「澳洲國際拼貼裝置藝術協會創意拼貼講師」與「法國玻璃彩繪木器彩繪講師」等職銜。值得一提的是，莉茜也獲有「天主教羅馬國際馬槽設計公仔大賽世界銅牌獎」之榮譽，同時也是「國教院康軒十二年國教國中視覺藝術教科書黏土示範」。不僅如此，莉茜對台灣創意教育的發展的推廣也不遺餘力，她曾擔任「台灣文化創意教育發展協會」創會會長暨第一、二屆理事長。

本次莉茜以多媒材料出發，藉由「自然風格黏土屋－以做舊、斑駁感黏土技巧打造有貓和植物的廢墟祕境」為主題，結合多樣媒材：石頭土、原木土、陶塑土，再搭配輕質土與樹質土來創作，並以教科書方式的編輯成冊，讓更多喜愛多媒材創作的讀者可從中獲得許多知識和創造的啟發。

本書內容豐富，從材料的種類和特性，以及作品的應用、重點技巧與步驟都做了詳細的介紹，不失為一冊立體造型創作初學者的參考用典。在造型方面，貓、花和古建築是主要構成元素。首先要說的是「貓」，貓的柔軟身軀與妖嬌脾性是眾所周知的，所以要把貓不經意的特性和牠們可人的情態表現得唯妙唯肖並不容易，但書中卻把貓的這些特性做了近距離的呈現。再談「植物」，書中以容易照顧的多肉植物為創作示範，雖然植物並不像貓有明顯的脾性，但就外觀而言，植物表徵的多樣性可能會多過於貓。內容中把植物的莖、幹、葉與色彩等，依結構做了詳細的分解，系統性地說明創作步驟，由繁而簡，賦予了多肉植物的更豐美的樣貌。接著是把全生命的貓和半生命的多肉植物安置在一個理想的處所，讓生命因有更好的保存而散發出它們的最精采，這時一所好建築空間的出現就是必要的，讓可愛、討人喜歡的貓和美麗的多肉植物都有了歸屬感，這樣美妙的結合正也展現出特異的地緣風景和生命情懷。

我們正期待莉茜的下一部作品，也祝她多一點好運。

正修科技大學 視覺傳達設計系教授　吳彥霖

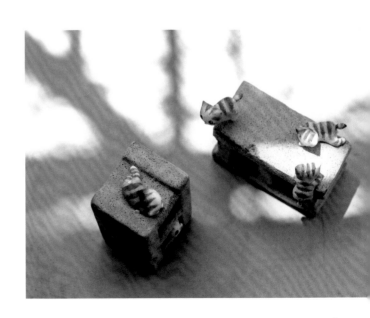

李莉茜

手作創意設計藝術家

東方科技學院
文化創意設計系碩士

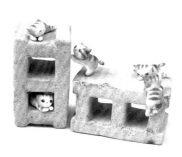

證照 & 專業經歷

師資培育推廣

文創商品設計師

瑞莉格企業有限公司黏土品項開發執行總監

瑞莉格藝術教育學會教學部專任講師

玩土玩文化創意有限公司創意總監

台灣文化創意教育發展協會—創會會長，第一、第二屆理事長

CRATIVE PAPER-CLAY ASSOCIATION

日本創作人形協會—人形師範、花藝師範

澳洲國際拼貼裝置藝術協會—創意拼貼講師

法國 玻璃彩繪木器彩繪講師

財團法人國際文化協會—韓國工藝會黏土工藝講師

韓國韓式擠花講師認證

國教院康軒十二年國教國中視覺藝術教科書黏土教學示範

獲獎

建設廳 千禧年優良陶藝黏土教師指導獎

台南市府城千禧年聖誕佈置商店組第一名

2011年天主教 羅馬國際100個馬槽設計大賽世界 共同創作銅牌獎

臺灣工藝發展協會傑出會員獎

About the author

:::::::::::

作者介紹

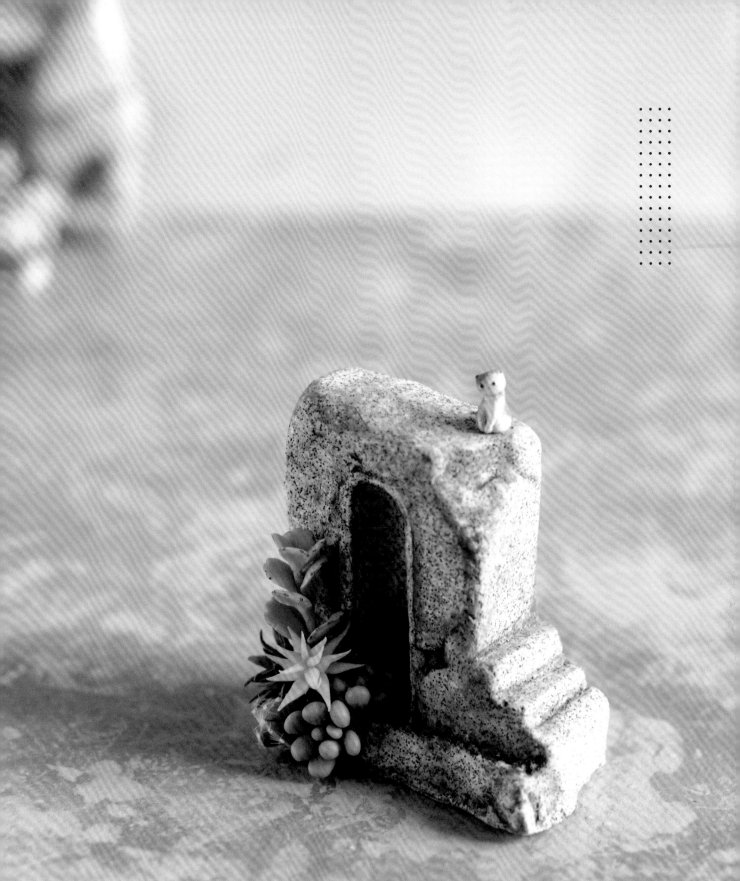

Preface 自序

　　七、八年前運用石頭土推出了石頭屋系列課程，頗受學員們喜愛，感謝雅書堂出版社邀約，將此系列集結出書，並加入許多元素讓本書更加豐富。此外，值得一提的是，本書內容也將論文（註）所論述的黏土創作素材，在環保概念上做了實踐與呈現，希冀為未來的環境永續與發展略盡棉薄之力。

　　30年來玩黏土讓我找到人生的興趣與方向，結合生活中的體悟閱歷，沉浸其中、樂此不疲。本書藉由隨手可取得的坯體素材製

做了廢墟風的小屋、結合貓咪及多肉植栽完成魔法的小屋系列等，創作手法不需太拘泥完成的作品是否「像」什麼，就是一種情境的情感表達，每一件作品都有耐人尋味的故事；在創作當下，時間彷彿凍結，煩雜人生課題也暫時忘卻，願此書能給你相同感動。

　　2020年流行「敘利亞風」，將房子裝飾成斑駁裸露，而我想表現的廢墟風與此有異曲同工之妙。我的童年在眷村渡過，此時眷村的老屋早已搬遷重建，但改建時打掉的老

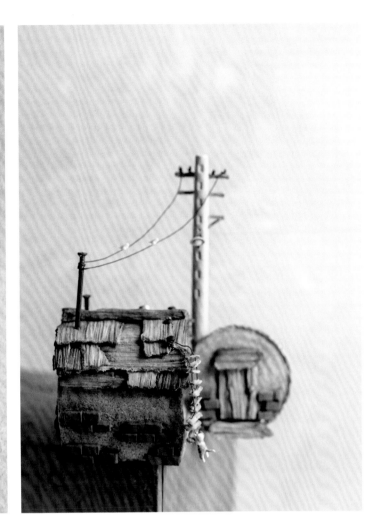

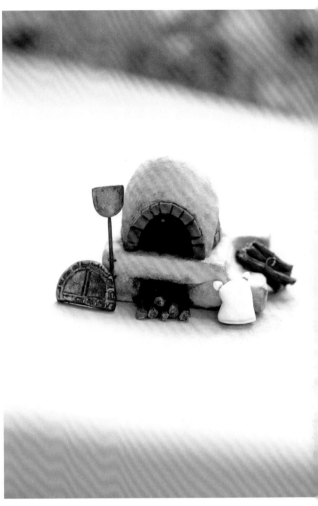

舊半裸泥牆，仍呈現在記憶的畫面中。我想引導並與你分享一些黏土手法，在本書裡使用了石頭土、原木土、陶塑土的特性，表現在不同的地方，呈現出各自的效果，並以童趣溫馨的表現方式，使廢墟斑駁的泥座，有了生氣且恬靜祥和。現在，就讓我們一同進入魔法小屋……

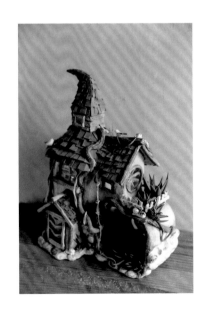

（註）李莉茜（2015），《輕質黏土創作研究－以花與人間立體造形為例》，高雄：東方設計大學文化創意設計研究所碩士論文成。

黏土手作的基礎認識

clay
handmade
basic skill

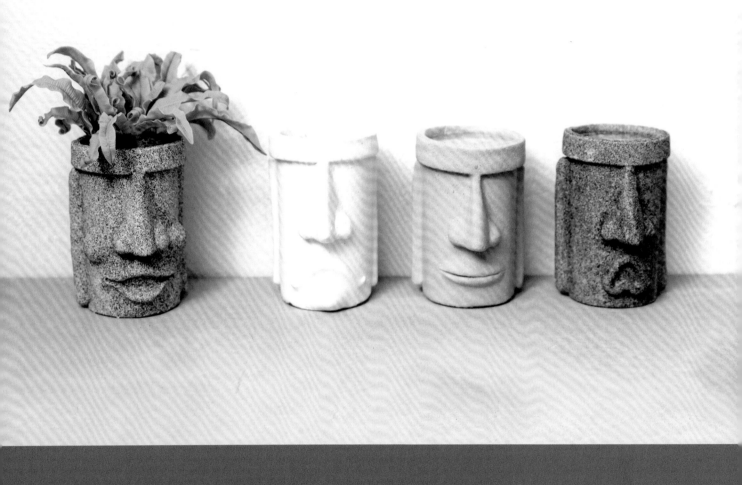

摩艾人石像是1250年至1500年間，由玻里尼西亞復活島
上的拉帕努伊人雕刻的石像，因特殊的造型風格，吸引大家揣
摩，而在這裡我運用石頭土的礦物顆粒質感，捏塑出的各種表
情摩艾人，除了質感上更像石像外，也增添了許多樂趣。

藉此初步一窺本書重點使用的黏土素材的特色後，我們一
起進入黏土手作的基礎課吧！

關於黏土

本書以石頭土、原木土、陶塑土為主，搭配輕質土、樹脂土、紙黏土來完成作品，因每一種黏土所屬特質不同，呈現出來的效果也不同。本書主要是運用石頭土、原木土、陶塑土的特性進行創作，其他土則較為普及，因此先在此重點認識這三種黏土的特性吧！

石 頭 土　*Little Spheric Stone Clay*

目前有黑色、素材（原色）、灰色、白色共**4**色。

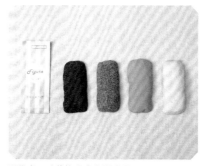

開發者：瑞莉格企業有限公司

素材特性

石頭土是本身含有礦物微粒的黏土，作品乾燥後，呈現青砂石雕的質感，如天然石頭般難以分辨真假，非常有趣。石頭土本身可以直接捏塑，其手感為粗粗的顆粒感，因含有礦物，成份密度高且沉重。

作品應用

●製作平面作品時，沒有垂墜變形的問題。但若為立體作品，適合包覆坯體來穩固基底，可配合鐵絲支架、木板、木器、保麗龍、瓶罐等，輔助坯體做基底完成作品。

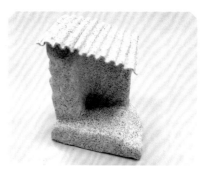

●也可以揉合輕質土、超輕土、原木土、紙黏土、樹脂土等，與各種不同類別的黏土做混合，創作出顆粒狀質感的效果。

●作品乾燥後，可以塗上壓克力顏料、水彩、油彩等顏料，使作品的色彩更加豐富。

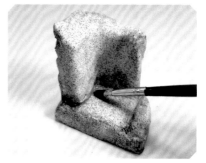

重點技法 **1**

黏土混合

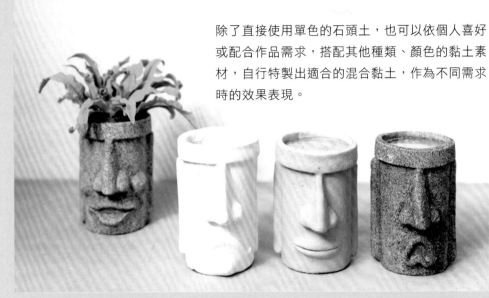

除了直接使用單色的石頭土,也可以依個人喜好或配合作品需求,搭配其他種類、顏色的黏土素材,自行特製出適合的混合黏土,作為不同需求時的效果表現。

本作品是以單色石頭土包覆藥罐空瓶,由左到右分別為:素材、白色、灰色、黑色,並結合樹脂土製作的山蘇植栽製作而成。

基礎的揉土與應用

本書的作品1至14,為了呈現石頭顆粒效果,皆以石頭土:輕質土(白色)=1:1等比例揉合作為基底。

石頭土(素材)與輕質土(白色)等比例混合。

兩種土均勻地調合在一起。

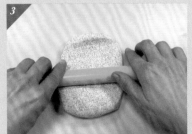

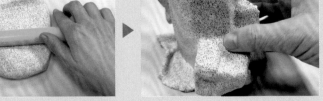

以黏土棒擀平後,即可包覆切割的保麗龍塊。

變化黏土的混合比例

作品15「來比賽ㄛ！」空心磚，是以石頭土（灰色）與石頭土（素材）揉合為基底。

此外，也可依個人喜好，將石頭土的量作增減，或揉合有色的輕質土作為不同需求時的效果表現。

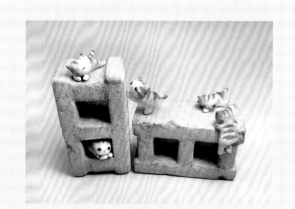

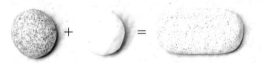

石頭土（素材）：輕質土（白色）＝1：1 揉合

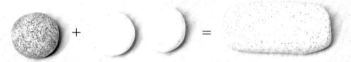

石頭土（素材）：輕質土（白色）＝1：2 揉合

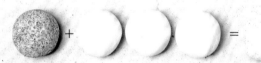

石頭土（素材）：輕質土（白色）＝1：3 揉合

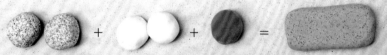

石頭土（素材）：輕質土（白色）：輕質土（紅色）＝2：2：1 揉合

原木土 *Wood Clay*

素材特性

原木土是以木屑粉為原料基底調配的黏土，因每批木材的天然色澤不同，黏土有些許的顏色深淺不同屬於正常現象，作品完成後呈現的仿木質感也很自然。另因其天然纖維的保濕性佳，製作時比其他黏土較慢乾，但也因原木土保濕度極高、土質軟黏，要特別注意作品完全乾後，收縮約原尺寸的1／5。

作品應用

● 用黏土棒擀成薄片時，因質地的纖維特性使黏土片具有韌性，彎曲扭折時不易斷裂，適合做木片、木板、木瓦、藤枝、樹木、樑柱等表現。

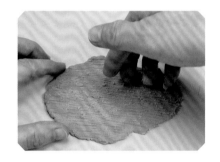

● 創作時可包覆支架、木板、木器、紙盒、保麗龍、瓶瓶罐罐等坯體素材，輔助完成作品。

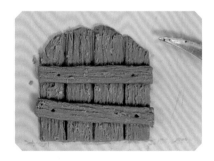

● 原木土也可以揉合輕質土、超輕土、紙黏土、樹脂土……等不同類別的黏土，除了混合揉勻做出原木土特性的質感，也可作為改變黏土濕度，使其較慢乾時用。

陶塑土 *Argil Paper Clay*

素材特性

陶塑土是一種特殊的黏土，在未完全風乾定型前的顏色接近暗紅磚色；待作品自然風乾後，其顏色會變為淺紅磚色，呈現自然磚頭的色調。且因為是混合數種礦物石粉調製成，成品自然風乾後，表面會有微微的結晶感，視覺上呈現如陶土窯燒後的樸質粗糙

感。若以砂紙打磨，作品表面摸起來光滑具有光澤，如雞血石般的質感相當美。

作品應用

●完全乾後可以用壓克力、水彩等顏料上色。

●陶塑土土質不適合與輕質土類做調合、無法揉合均勻，但可以與原木土揉合。

●陶塑土除了可以依一般黏土作法進行創作，待作品自然風乾外，還可以利用窯燒800°後，使作品整個定型乾固，或再上透明釉窯燒1200°製成陶藝品。陶塑土無論是否窯燒，因本身含礦物石粉，作品乾後更加如真磚塊的沉重感很有質感。

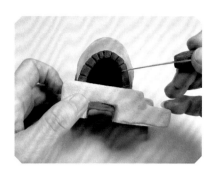

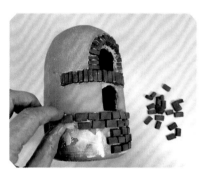

重點技法 2

磚塊製作

取陶塑土直接用美工刀裁切土片，約0.4-0.5cm的厚度。

切下的陶塑土片，裁切寬0.7-0.8cm×長1.2-1.3cm的長度。

晾乾時，會因水份蒸發收縮變小。可依個人的作品大小，在製作磚塊時適當地調整尺寸，或讓磚塊有大有小，組合時更生動！

切下的土塊，用手整理毛邊，使每一塊磚塊的邊邊角角都自然柔順。

本書作品使用的黏土

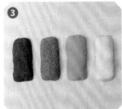

❶幼奇輕質土：咖啡色·黃色·黑色·葉綠色·白色·靛色·藍色

❷藝奇陶塑土：紅磚色　❸石頭土：黑色·素材·灰色·白色

❹原木土　❺小浣熊紙黏土　❻水晶樹脂土（素材）　❼哈泥奶油土：白色·綠色

仿真多肉植物使用的黏土

❶紫彤花藝土

❷水晶樹脂土

❸優麗土：
　葉綠色·綠色

貓的姿態

貓的不同姿態

黏土素材：幼奇輕質土

· 此示範頁使用（白色＋黑色）調合→灰色。
· 作品頁的貓咪則皆使用（白色）製作。

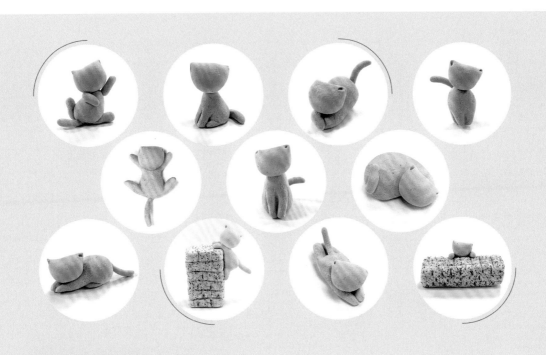

貓咪的分解＆組合

【仰躺】
單手連身＋手臂內彎製作法

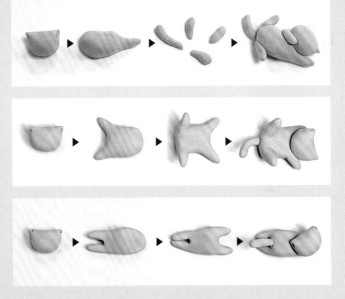

【仰躺】
雙手臂連身製作法

【趴入式】
背部臀部連身製作法

貓咪上色示範

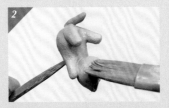

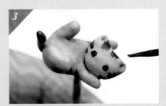

以修飾筆沾水，將銜接處整理順暢，並利用修飾筆協助手指壓出細小部位的肌肉線條。

晾乾後，以壓克力顏料塗上喜歡的顏色。

取線筆，局部畫上色塊斑紋及眼睛。

重點技法

4

多肉組合

黏土素材：紫彤花藝土、水晶樹脂土（素材）、優麗土（綠色‧草綠色）

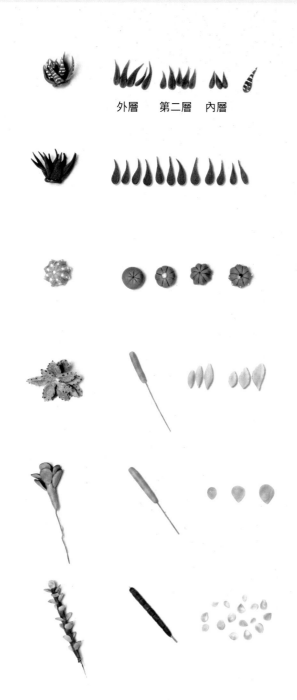

外層　第二層　內層

十二之卷

搓長水滴做外層、第二層、內層的葉子，待乾後用白色凸凸筆在上面畫橫紋後，由內到外依直貼法將葉子貼上去。

魯迪

搓出長水滴的葉子，以每層3葉，由內到外依直貼法將葉子黏貼上去。

星兜

在球狀表面輕劃成8等分後，每等分壓出立體稜線，再以白色凸凸筆點在稜線上面，並趁未乾時加上白色草針。

兔耳

搓出長橢圓形狀似兔子耳的造型後，用白棒於葉緣左右推整出尖角形，由小到大共做第一層（內層）2片、第二‧三層各4片、第四‧五層各4片後，鐵絲前端包覆黏土，再以十字對生方式組合葉子。最後將葉子塗上A膠，沾上仿真絨粉，於葉緣尖角點上紅褐色油畫顏料（黑色、黃色亦可）。

唐印

由小到大，做出第一層（內層）2片、第二層4片、第三層2片後，鐵絲前端包覆黏土，以十字對生方式組合葉子，並用紅色油畫顏料在葉緣暈開，再薄撒白粉呈現柔和的色調。

雅樂之舞

做出數片大小不一的葉子後，鐵絲前端包覆黏土，以十字對生方式組合葉子，並用紅色油畫顏料在葉緣上色。

銘月

做出4個大小不同的長水滴葉子各4片，並於鐵絲前端包覆黏土，以三葉輪生方式組合葉子。晾乾後，以黃橘色油彩刷在葉片上的尾端。

銀星

由小到大，做出第一層（內層）3片、第二層5片、第三層7片的葉子後，由外層往內層組合在一起，並用紅色油畫顏料在葉尖暈開。

月光石

由小（內層）到大（外層），分層做出1、2、3，3個葉片，以直貼法將葉子黏貼上去，並用紅色油畫顏料薄塗在葉尖上。

虹之玉

做出數個長短不一的葉子，鐵絲前端黏上少許黏土，以互生的方式依序組合葉子。再在葉尖以紅褐色油畫顏料暈開，葉片與莖的連接處也以紅褐色油彩自然地暈開。

蝴蝶之舞

由小到大，做出第一層2片、第二·三層同大小各4片、第四·五層各2片葉子後，黏土包覆鐵絲做出莖，以十字對生方式組合葉子，並用紅色油畫顏料畫於葉緣上。

美空鉾（藍月亮）

做出兩種長度的葉子各5個，黏土包覆鐵絲做出莖，以互生的方式依序組合葉子。

本書仿真多肉黏土由瑞莉格教學部老師示範

本書多肉組合方式

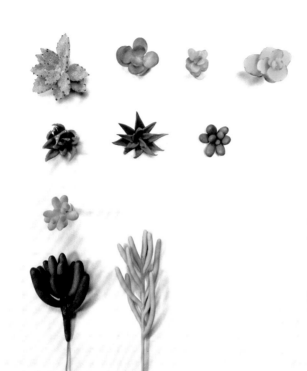

▶ **十字對生**
兔耳　唐印　雅樂之舞　蝴蝶之舞

▶ **直貼法**
十二之卷　魯迪　月光石

▶ **三葉輪生**
銘月

▶ **互生**
虹之玉　美空鉾

完成的多肉植物＆貓咪們，
可依喜好布置在各作品中，
為手作創造的遺址建築
注入恬靜的活力與生機。

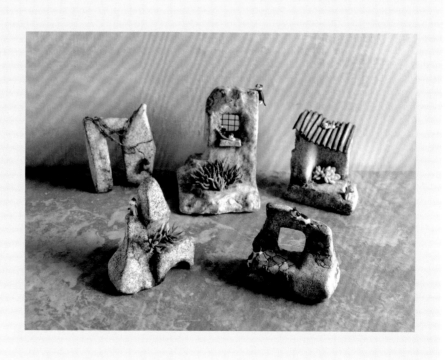

工具＆材料配件

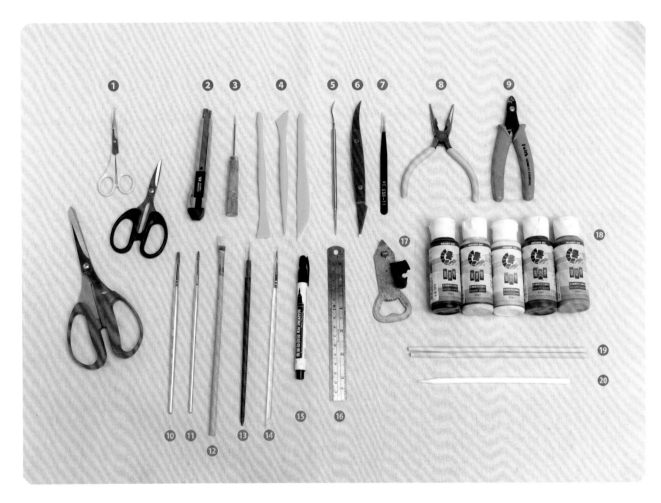

❶剪刀（大・中・小）　　❼鑷子　　　　　❸面相筆（圭筆）　　❸壓克力顏料

❷美工刀　　　　　　　　❽尖嘴鉗　　　　❹修飾筆　　　　　　　黑色・黃色・白色

❸錐子　　　　　　　　　❾斜口鉗　　　　❺奇異筆　　　　　　　咖啡色・綠色

❹3支工具　　　　　　　❿平筆　　　　　⓰鐵尺　　　　　　　❿免洗筷

❺細工棒　　　　　　　　⓫丸筆　　　　　⓱開罐器　　　　　　⓴白棒

❻彎刀　　　　　　　　　⓬平塗筆

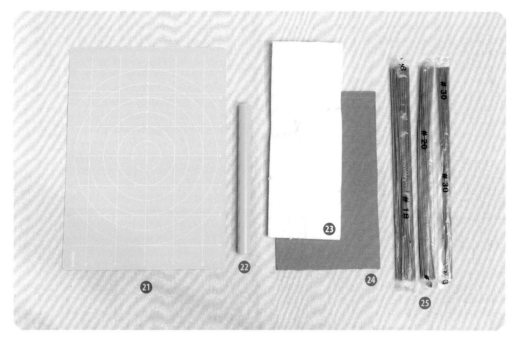

㉑比例板　**㉒**黏土棒　**㉓**保麗龍片　**㉔**瓦楞紙　**㉕**鐵絲（＃18・20・30）

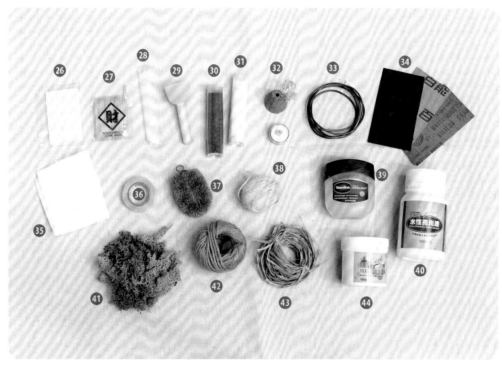

㉖餅乾模（小格紋）　**㉗**牙籤　**㉘**吸管（細）　**㉙**海綿棒　**㉚**草針（綠色）N3

㉛草針（白色）N40　**㉜**夢幻燈泡　**㉝**鋁線　**㉞**砂紙（120／220／800）

㉟紗布　**㊱**紙膠帶　**㊲**棕刷　**㊳**棉線　**㊴**凡士林　**㊵**水性亮光漆

㊶水草　**㊷**麻繩　**㊸**拉菲亞草　**㊹**珠膠（黏土專用膠）

環保利用的基底素材

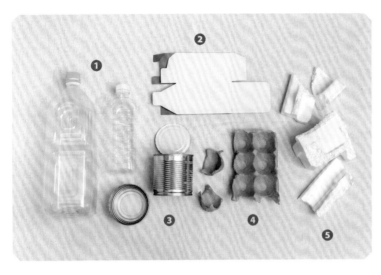

❶寶特瓶（大・小） ❷紙板（包裝紙盒拆用）
❸鋁罐（大・小玉米罐） ❹紙蛋盒 ❺回收保麗龍塊

就算是待廢棄物（保麗龍、寶特瓶、鋁罐……），也能再利用成為創作品中令人意想不到的基底素材；即便是殘破老舊如遺址般的建築物件，或許也會有植物與動物停佇，在無人注意時重新煥發生機。本書作品皆以日常隨手可得的回收物品為基底，希望大家不要拘泥於完美的形狀輪廓或精美的作工外觀，試著運用這些再利用的環保素材們，創作出不完美，但帶有獨特手作生命力與故事的作品！

重點技法 5

保麗龍切割

保麗龍是「廢墟風老屋」的重要基底。選擇保麗龍除了響應環保及隨手取得容易外，也想與教學的老師們分享可以有不變「固定材料」的新創手作點子，以突破素材限制教案設計的困擾。且除了可以節省材料成本，因切割下來的部位通常不相同，更能啟發孩子們動腦創作，呈現不同相貌的創作驚喜與樂趣。

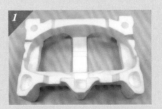

日常購物開箱時，可隨手取得家電防震用的保麗龍。

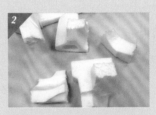

用手掰開，使保麗龍斷成不規則數塊。

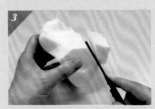

可以用美工刀修飾，適當裁切各個不同角度的屋型角落。

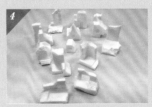

自由地做出各種不規則造型的屋型吧！

廢墟風
老屋

clay
ruins
old building

　　本單元的主題為「廢墟」，那麼是否為「完整」就不是重點。廢墟是荒廢後的遺址，也或是停建的爛危樓，經過歲月風化不再光鮮。因此結合保麗龍可輕鬆造型＆自然剝離的斷面感，經由黏土包覆及黏土捏塑：門、窗、石階，加上植栽與小貓後，呈現不同面相。

　　我指導的學員們，製作這個單元完成後，作品排列出來，變成了一個小城鎮、一棟棟小房子。每一棟就算是人去樓空的廢墟，也有自成一方天地的趣味，所以班級團課各別創作、共同組合的效果都極佳。

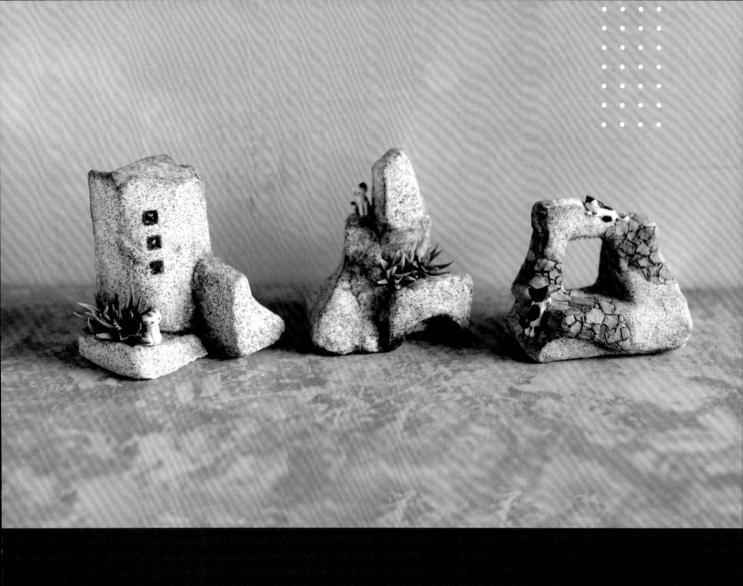

POINT
基底素材，使用【保麗龍】回收再利用

取材首推收集家電音響等防震的保麗龍塊。在取得保麗龍塊時，觀察後選擇可以運用的部位，裁切下來；正因每一塊保麗龍呈現不規則，使作品能成為獨一無二不重覆的創作，而更增加創作時的樂趣。但若保麗龍的選擇無法達到滿意的角度，也可以利用「裁切保麗龍、再以珠膠黏合重組」成你要的基底。

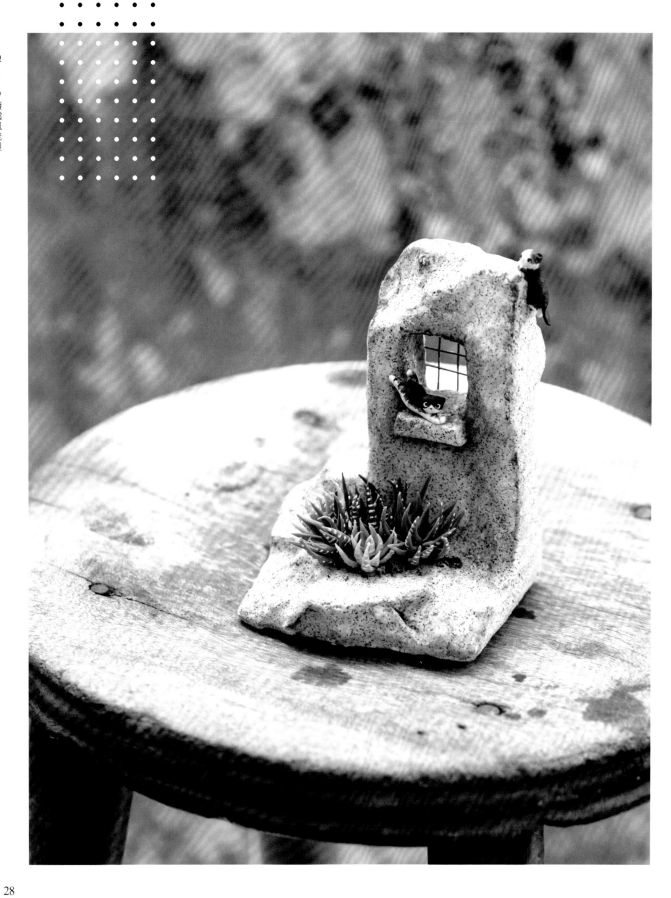

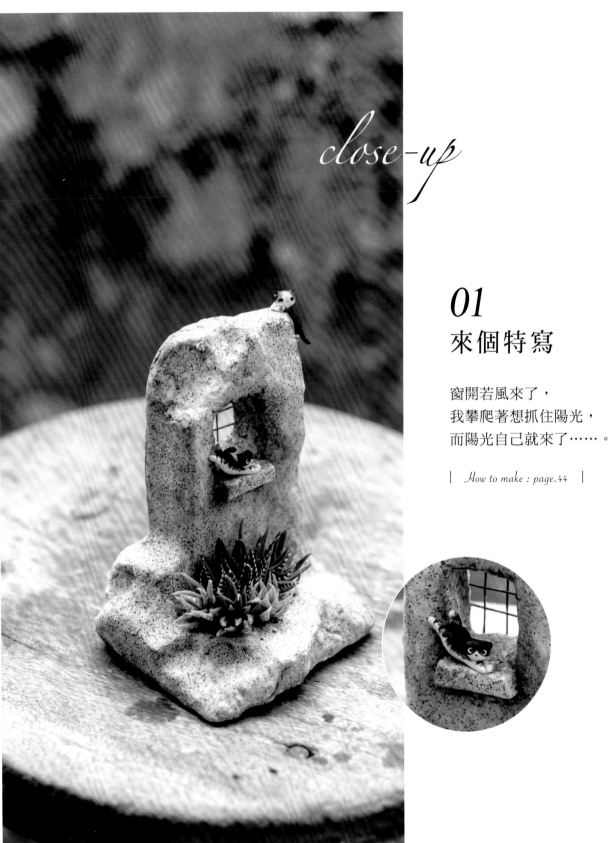

close-up

01
來個特寫

窗開若風來了，
我攀爬著想抓住陽光，
而陽光自己就來了……。

| *How to make : page.44* |

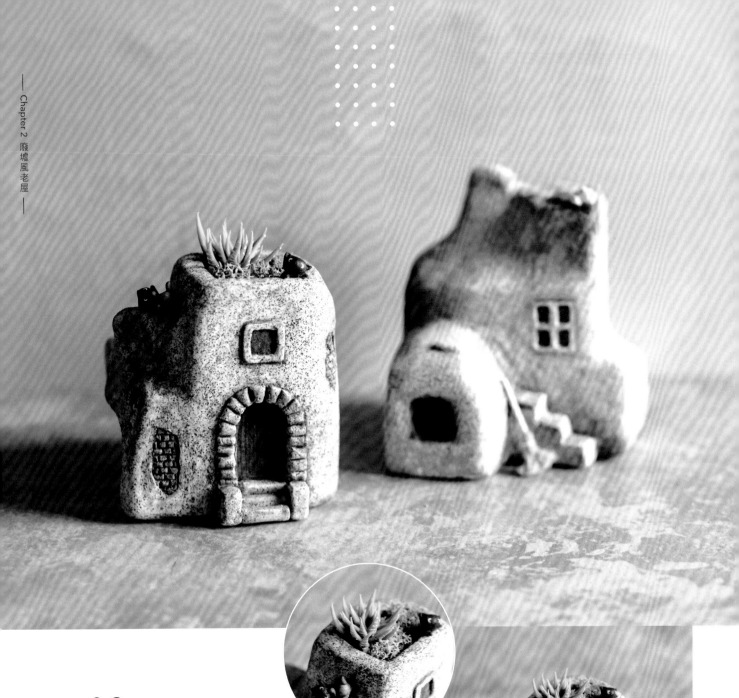

02
我在這裡

哈囉～看到我了嗎？

| *How to make : page.46* |

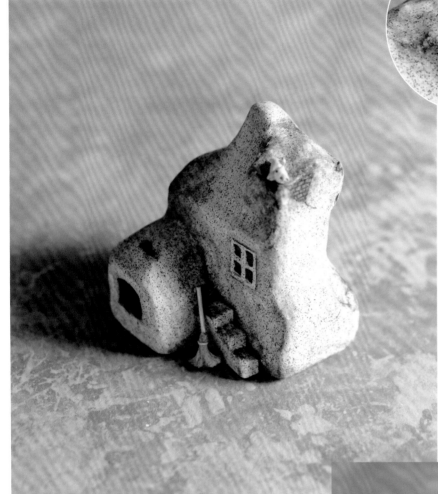

take a break

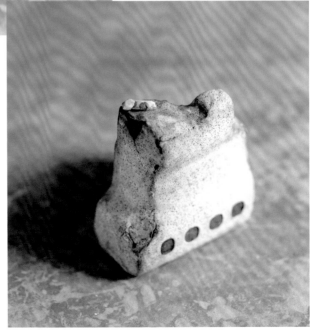

03
讓我休憩一下！

有時候休憩是為了走更遠的路。

| *How to make : page.49* |

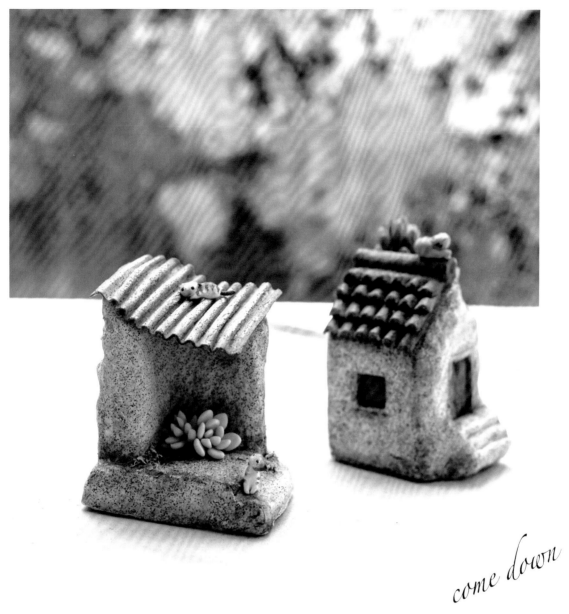

come down

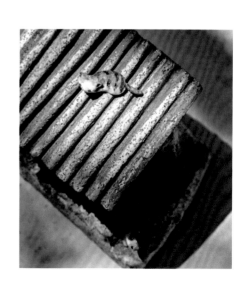

04 快下來

喂～快下來！
媽媽叫我們回家吃飯。

| *How to make : page.52* |

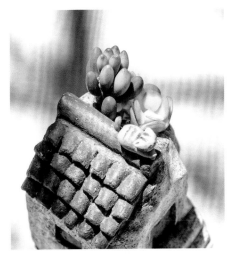

05 放空

換個角度不要多想，
放空一下，讓心靈沉澱，
人生才剛開始。

| *How to make : page.54* |

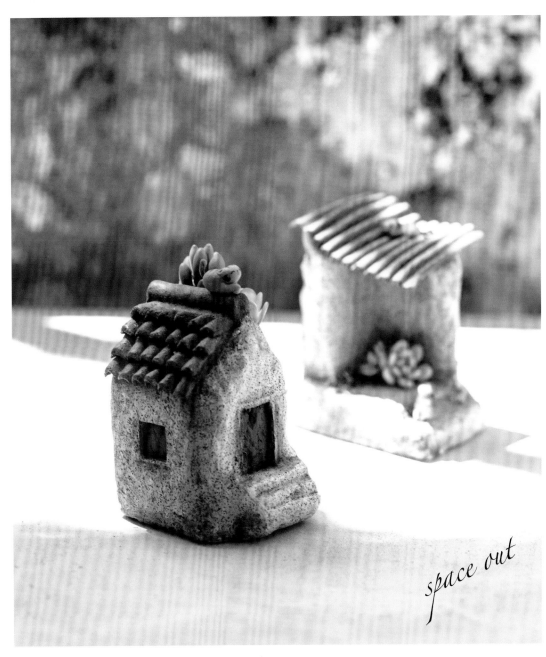

space out

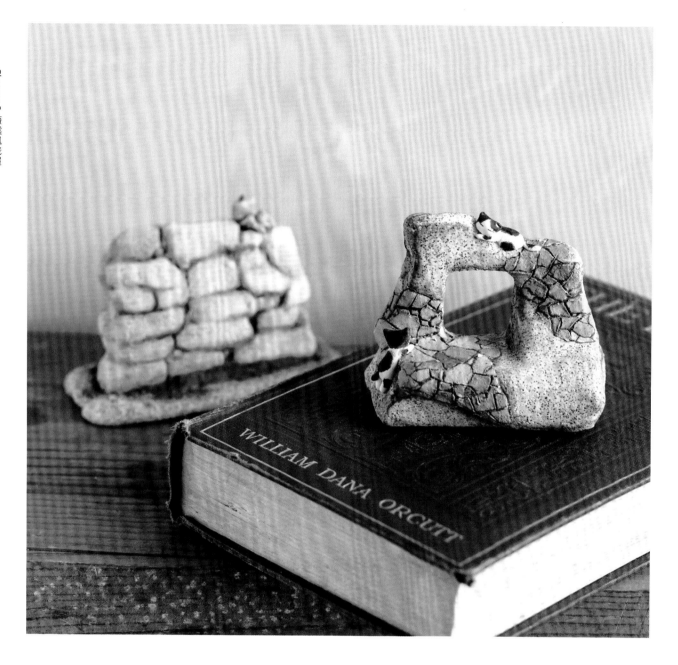

06　砌石牆的玩伴

不要一昧只想說自己的觀感。
將心比心，
不要忘了傾聽，
對方也想告訴你他想說什麼……。

| *How to make : page.56* |

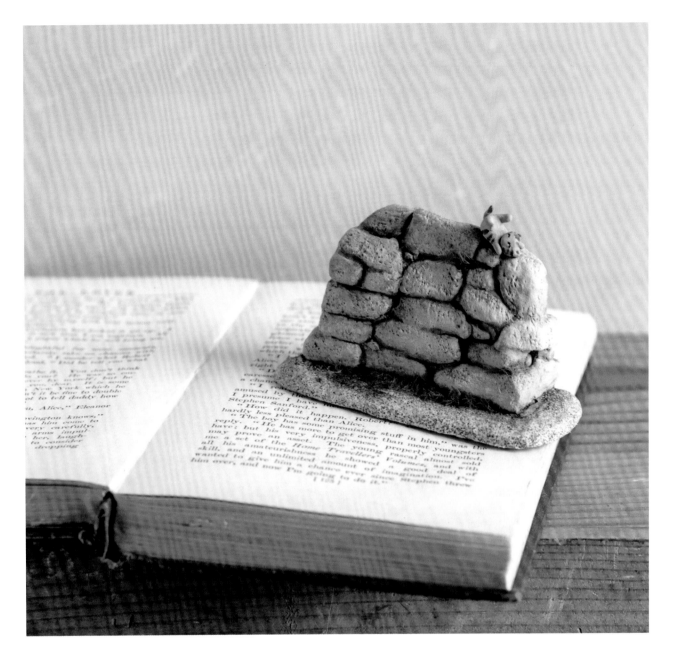

07 石牆上曬太陽

多角度欣賞,皆舒展自如～

珍惜生命中擁有的一切,
可能不是太順遂,
也會偶有確幸;
讓快樂感染心靈,
曬曬陽光,活出自己想要的樣子!

| *How to make : page.57* |

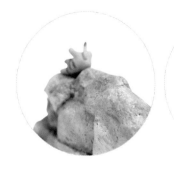
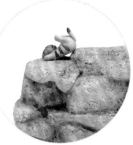

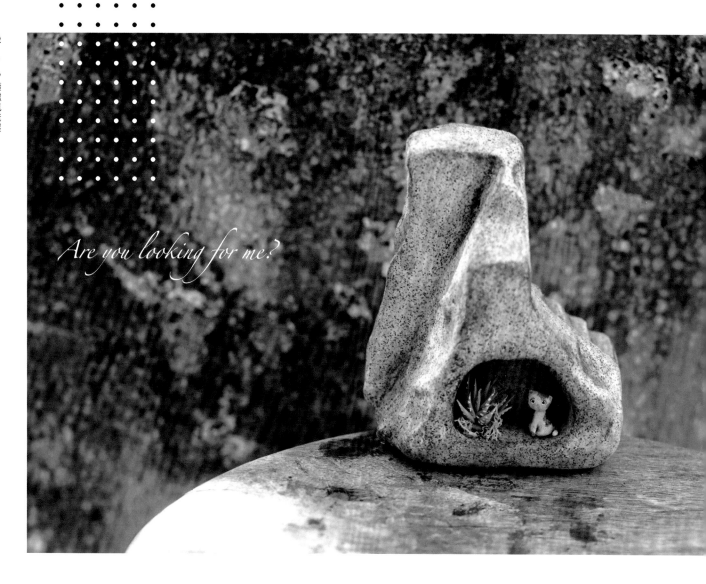

Are you looking for me?

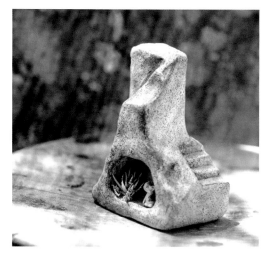

08
你在找我嗎？

我喜歡你，因為你也喜歡我。
不用太費力，
只要平靜的守候，
我知道你會來找我。

| *How to make : page.58* |

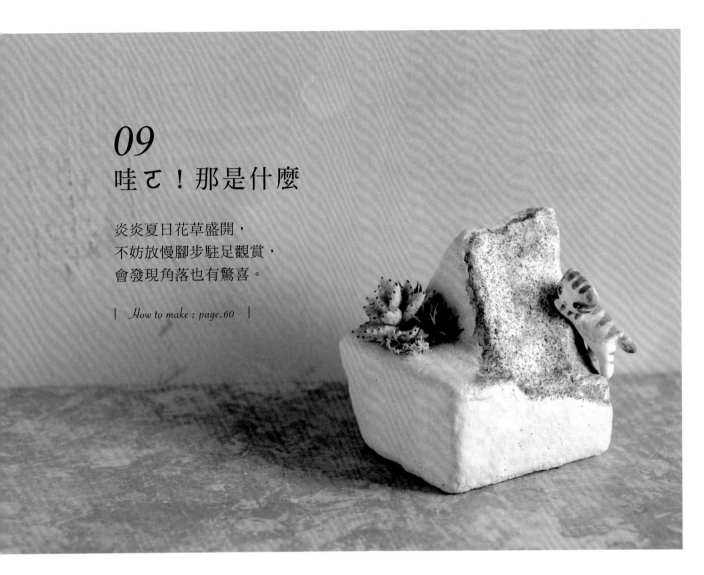

09
哇ㄛ！那是什麼

炎炎夏日花草盛開，
不妨放慢腳步駐足觀賞，
會發現角落也有驚喜。

How to make : page.60

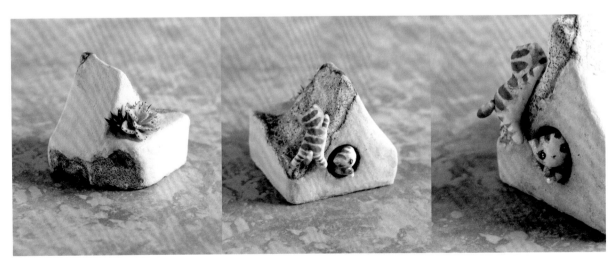

vintage charm

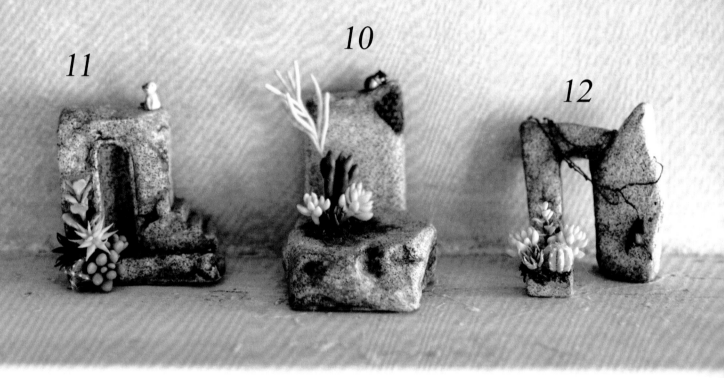

10 好好睡個午覺

放慢腳步，
我只是想睡個午覺，
花若盛開，蝴蝶自來。

| *How to make : page.61* |

11 最佳模特兒

夏花秋葉人生百態，
生命如花有長有短。
努力就好，淡然從容，
我是最佳模特兒。

| *How to make : page.62* |

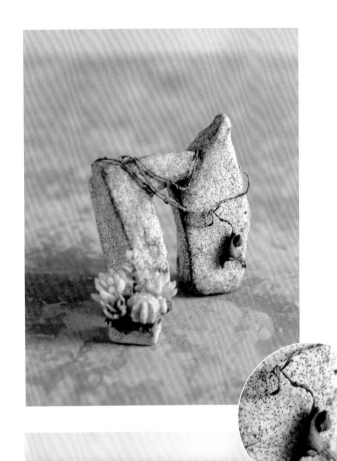

12 攀岩好手

人往高處爬，
我是貓，沒有理由就是愛爬——
不放過每一個繩索。

| *How to make : page.63* |

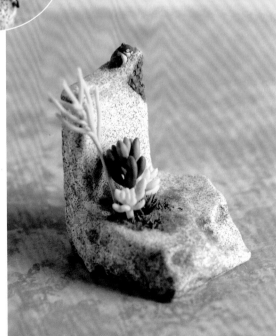

13　站在高崗上

站得高，可以看得遠。
心若是淨，
可以看得更清，
才能體悟生活的美好……。 | *How to make : page.64* |

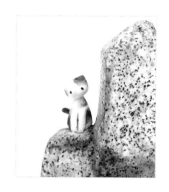

Standing on a high hill

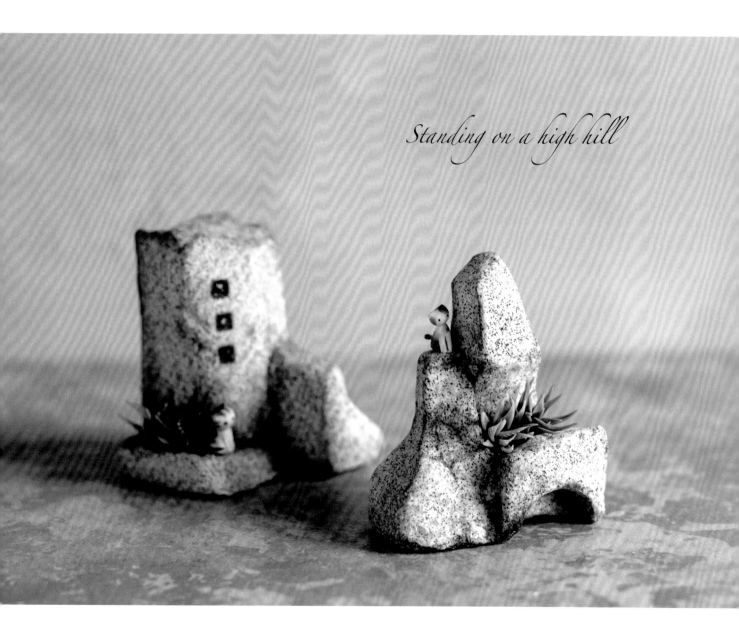

14
今夜輪我站崗

看待所有事物，
不要預設立場，不要先入為主，
要眼觀四面、耳聽八方，
就像站崗。

| *How to make : page.65* |

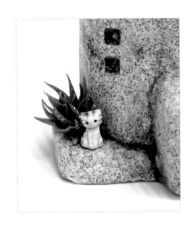

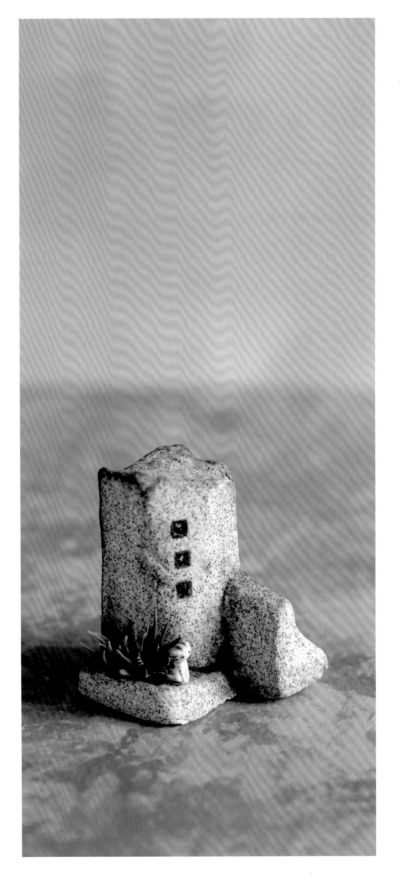

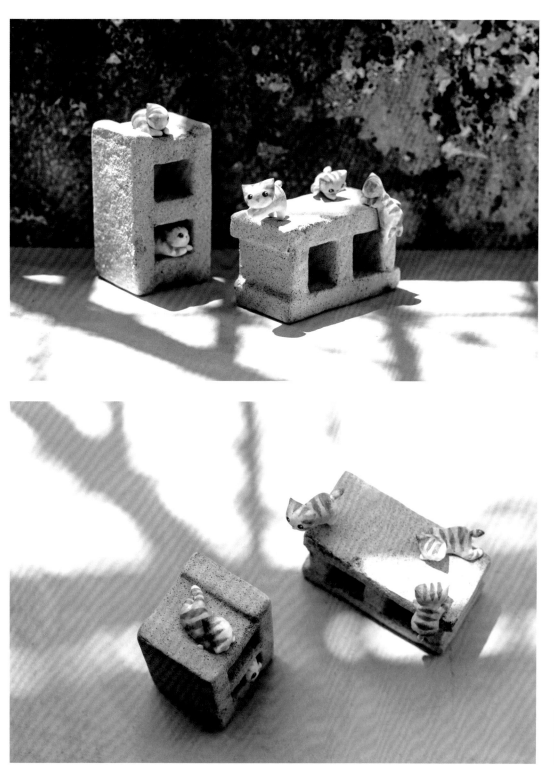

How to make : page.65

15 來比賽ㄛ！

生活中的點滴快樂，
也許微不足道；
曾經簡單的遊戲，
嘻笑追逐正是幸福的源泉。
珍惜這些每一個細節，
享受生活的美好。

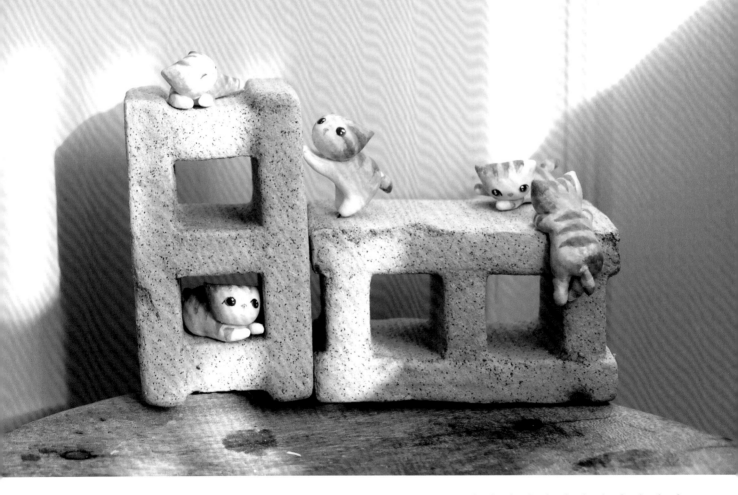

01 來個特寫

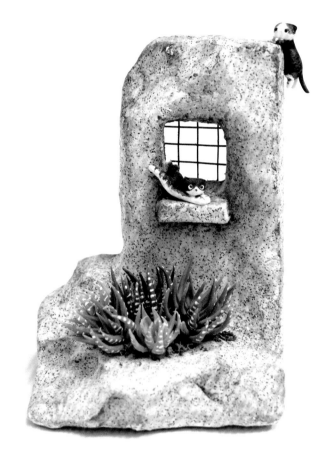

Material

☆ 石頭土（素材） 直徑4cm
☆ 幼奇輕質土（白色） 直徑4cm

※土量為示範作品的參考用量，可自行依
　實際製作的作品大小斟酌增減。

Tool

保麗龍、美工刀、黏土棒、彎刀、剪
刀、鉗子、平筆、鐵絲#20、珠膠、
壓克力顏料（咖啡色、黑色）

Size

8×7.5×11cm

打基底

1. 保留保麗龍邊緣自然剝落的斷面，並以美工刀將保麗龍切割出正方小洞作為窗戶。
2. 石頭土（素材）與輕質土（白色）等比例混合，擀成厚度約0.1至0.2cm薄片後，將步驟1保麗龍包覆起來。
3. 將土搓成長方土條，黏在窗口前當作窗台，並以彎刀修飾窗台邊緣。

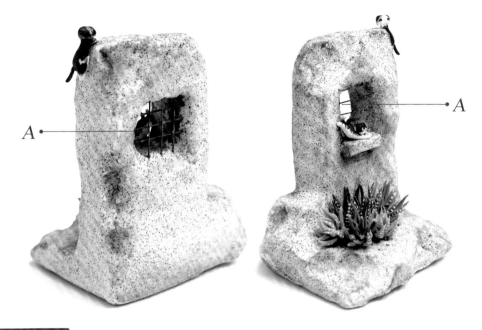

A　　　　　　　　　　　　　　　　A

加上房屋細節

A 鐵窗

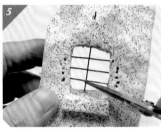

4. 取 #20 鐵絲,以剪刀刀背刮掉外層紙捲,呈現裸鐵自然的色調。

5. 以鉗子將鐵絲剪成略大於窗戶的長度後,夾著鐵絲上下左右穿插在窗戶位置的保麗龍裡,作出鐵窗的效果。

上色

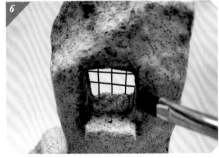
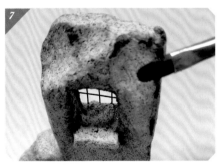

6. 鐵絲戳洞的地方補上土,待黏土乾後,取壓克力顏料(咖啡色、黑色),以淡彩局部上色,刷出陰暗及漸層斑駁的感覺。

7. 再以黑色壓克力顏料勾邊,刷出陰暗的整體感。

8. 將捏塑的多肉植栽及小貓,放置在合適的位置,即完成作品。

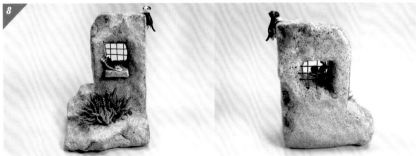

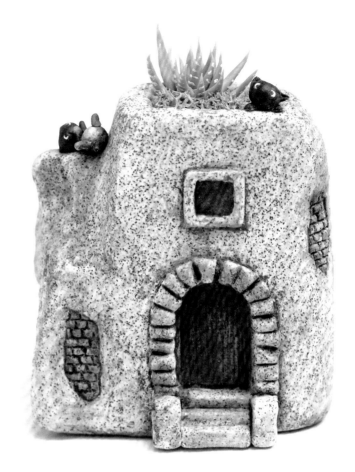

02 我在這裡

HOW TO MAKE

Material

☆ 石頭土（素材） 直徑4cm
☆ 輕質土（白色） 直徑4cm

※土量為示範作品的參考用量，可自行依
　實際製作的作品大小斟酌增減。

Tool

保麗龍、美工刀、修飾筆、彎刀、餅
乾模、黏土棒、平筆、細毛筆、珠
膠、壓克力顏料（咖啡色、黑色）

Size

8×8×8.5cm

打基底

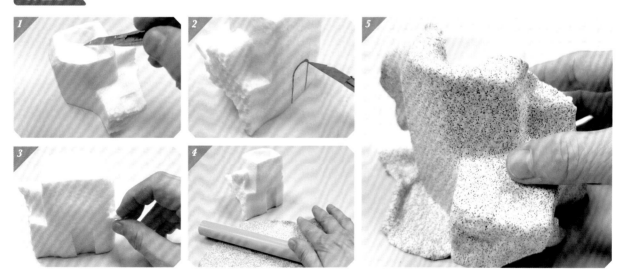

1. 在選定的保麗龍基底上方，以美工刀切割出凹槽，做出房屋的頂樓天台。
2. 以奇異筆畫出門的位置，用美工刀割除下來（深約0.3cm）。
3. 可在房子任意的數個位置，用手剝下保麗龍塊，呈現牆面自然剝落狀。
4. 石頭土（素材）與輕質土（白色）等比例混合，擀平後將保麗龍包覆起來。
5. 用手將步驟3剝落凹陷處的土鋪整平順。

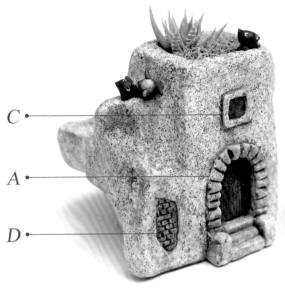

C •——

A •——

D •——

——• B

加上房屋細節

A 大門＋階梯

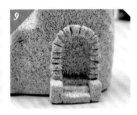

6. 取混合土搓三個同寬不同高低的長方形，當作拱門的階梯。

7. 將步驟6的三層階梯貼合在一起，並以修飾筆沾水推順接合處。

8. 黏土搓成長條型，並切割成小塊狀，黏貼在門邊上做門框。

9. 在門框下方與樓梯兩側補上兩個方形的土塊，當作石墩。

B 田字窗

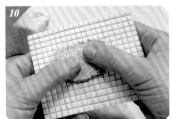

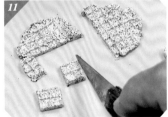

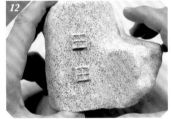

10. 取部分土擀平，運用餅乾模型板壓出方格的紋路。

11. 以彎刀將壓出來的方格土塊，裁切成田字型作為窗戶。

12. 裁切後的窗戶貼在側面合適的位置。

C 口字窗

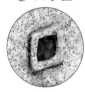

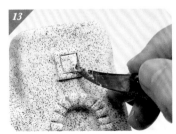

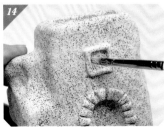

13. 擀土並裁切下正方形土片，黏在正面門框上，以彎刀在內圍切下一塊小正方土塊，做成一個「口」字型的窗戶。

14. 將窗框切割出的痕跡用修飾筆沾水整理推順。

D 裸露的磚牆

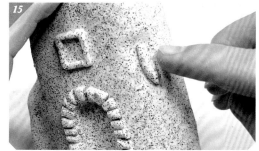

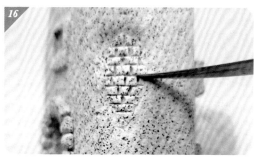

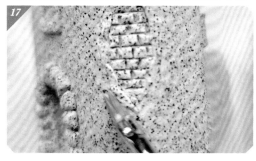

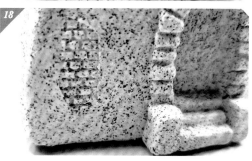

15. 在步驟3牆面剝開處，補上一片土。
16. 以彎刀在補土上面，切割出磚塊的模樣。
17. 搓細長條土條圍在磚頭的外圍，以修飾筆沾水推順連結牆面的外邊，使其與牆面融合。
18. 其它剝開處，依步驟15至17作法，同樣製作出磚塊的模樣。

上色

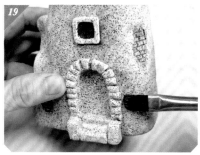

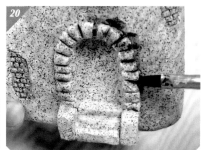

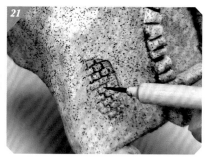

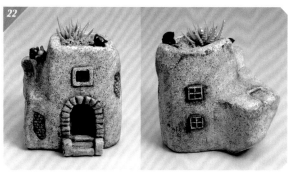

19. 待作品乾燥後，取壓克力顏料（咖啡色、黑色）以淡彩局部上色。

20. 再以黑色壓克力顏料，刷在門框和窗戶的縫隙及邊線，強調陰影。

21. 細毛筆勾畫剝落牆面磚頭的縫隙，使磚頭更加立體鮮明。

22. 於步驟1切割出來的凹槽放上多肉植栽，並擺放捏塑出的小貓，即完成作品。

HOW TO MAKE
03
讓我休憩一下！

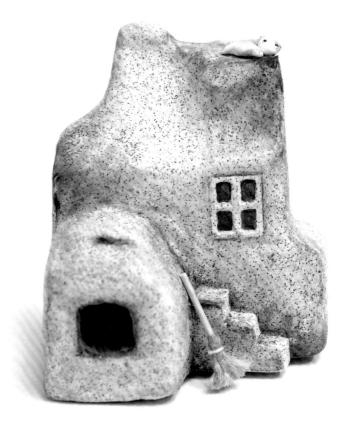

Material

☆ 石頭土（素材） 直徑4.5cm
☆ 幼奇輕質土（白色） 直徑4.5cm

※土量為示範作品的參考用量，可自行依
　實際製作的作品大小斟酌增減。

Tool

保麗龍、美工刀、黏土棒、彎刀、剪
刀、筷子或鉛筆、平筆、細筆、麻
繩、棉線、牙籤、鐵絲#20、珠膠、
壓克力顏料（咖啡色、黑色）

Size

9×8×10cm

打基底

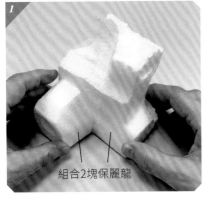

組合2塊保麗龍

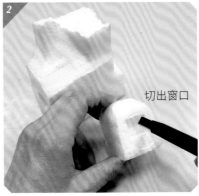

切出窗口

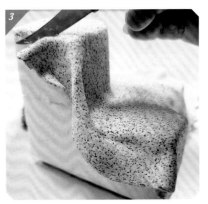

1. 選定保麗龍基底後，可增加保麗龍塊，試著兩者組合在一起，創造新的整體構造。
2. 將增組在側面的小塊保麗龍上，以美工刀切出窗口後，沾膠黏貼固定。
3. 石頭土（素材）與輕質土（白色）等比例混合，以黏土棒擀平後，將保麗龍包覆起來。

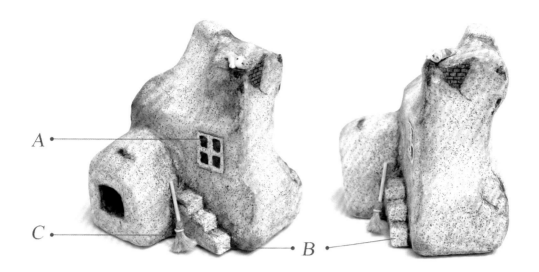

A

C

B

加上房屋細節

A 窗口

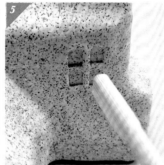

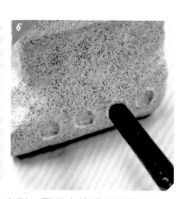

4. 取輕質土擀一片土，利用筷子或鉛筆後端，試著壓出不同的方形，再從中挑選合適的作窗口。
5. 選定形狀後，趁房子黏土未乾，在上面壓出「田」字形的凹痕。
6. 房子後側面，也壓出方形的凹痕作出造型。

B 樓梯

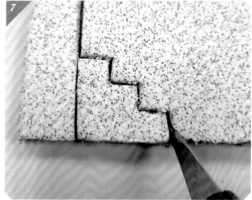

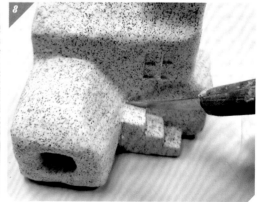

7. 將石頭土（素材）與輕質土（白色）等比例混合的黏土，以黏土棒擀平至約 **1cm** 厚，以彎刀切割成樓梯。
8. 將步驟7的樓梯黏貼在房子旁，接合處可沾水讓樓梯與房子貼合。

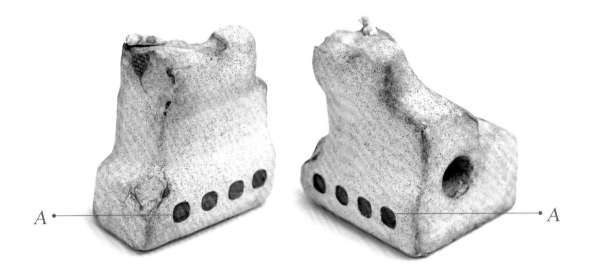

A •————————• A

C 掃把

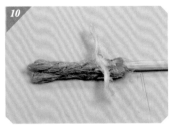
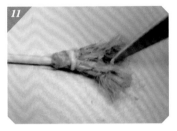

9. 麻繩剪下一小段，牙籤沾膠穿過中間。

10. 將麻繩對摺，再以棉線繞圈、打結繫起來。

11. 以彎刀將麻繩梳開，呈自然散鬆狀。

上色&擺放裝飾

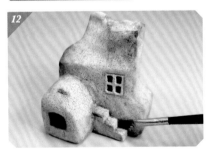
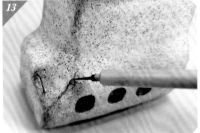
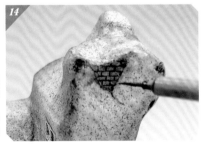

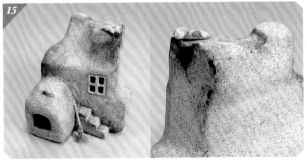

12. 待作品乾燥後，取壓克力顏料（咖啡色、黑色），以淡彩局部塗在房屋上，刷出陰暗及漸層斑駁的感覺。

13. 使用細筆，以黑色顏料勾勒畫出自然的小裂紋。

14. 在局部塗上咖啡色的色塊，再以細筆沾黑色顏料畫出裸露的磚塊狀。

15. 將捏塑的小貓放置在合適的位置，即完成作品。

HOW TO MAKE

04 快下來

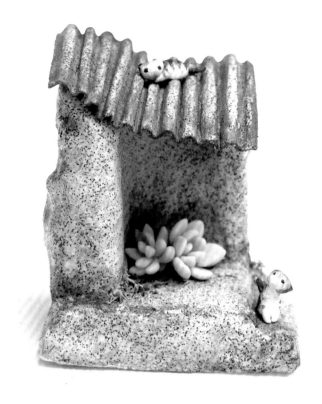

Material

★ 石頭土（素材） 直徑3cm
★ 幼奇輕質土（白色） 直徑3cm

※土量為示範作品的參考用量，可自行依
　實際製作的作品大小斟酌增減。

Tool

保麗龍、美工刀、黏土棒、修飾筆、
剪刀、細吸管、平筆、珠膠、壓克力
顏料（咖啡色、黑色、藍色）

Size

7×5×8cm

打基底

1. 選定保麗龍基底，石頭土（素材）與輕質土（白色）等比
　 例混合後，以黏土棒擀平後將保麗龍包覆起來。

加上房屋細節

鐵皮屋頂

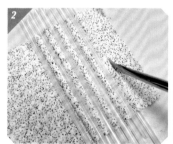
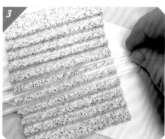
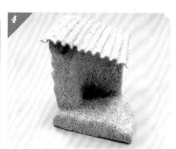

2. 以黏土棒將混合土擀成0.1cm薄片後，在土片上、下方交錯地擺放細吸管，並以修飾筆沾
　 水，將土整理服貼，放在旁邊待乾備用。（細吸管乾後容易取下，若無吸管，竹籤塗上凡
　 士林再行操作亦可。）
3. 待黏土鐵皮屋頂乾燥後，取下吸管。
4. 對比一下房子，以剪刀修剪至適當大小，直接擺放在基底上不用沾黏。

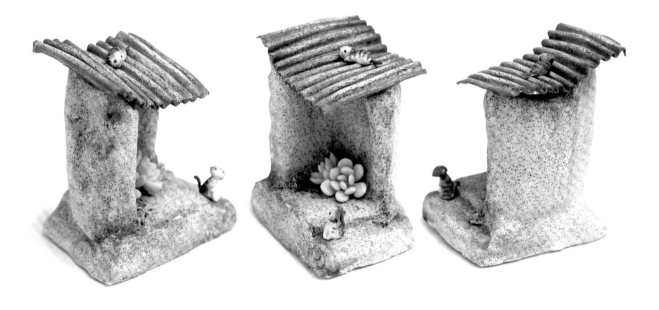

上色 & 擺放裝飾

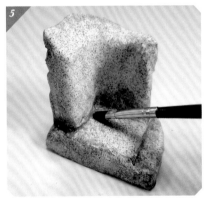

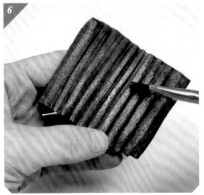

5. 待作品乾後，取壓克力顏料（咖啡色、黑色），以淡彩局部塗在房屋上，刷出陰暗及漸層斑駁的感覺。

6. 調合黑色＋藍色的顏料，塗在鐵皮屋頂上。待顏料乾後，畫筆沾水來回洗掉一些顏料，使鐵皮呈現自然光澤感。

7. 將捏塑的多肉植栽及小貓，放置在合適的位置，即完成作品。

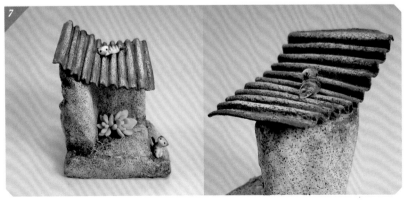

05 放空

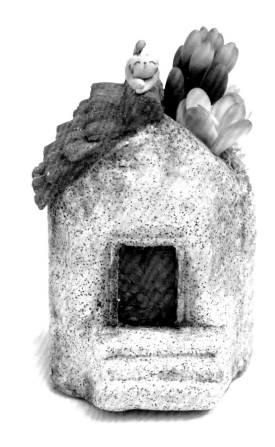

/ *Material*

☆ 石頭土（素材） 直徑3.5cm
☆ 幼奇輕質土（白色） 直徑3.5cm
※土量為示範作品的參考用量，可自行依實際製作的作品大小斟酌增減。

/ *Tool*

保麗龍、美工刀、黏土棒、彎刀、三支入工具組、鉛筆、平筆、珠膠、壓克力顏料（咖啡色、黑色）

/ *Size*

5.5×6×8cm

打基底

1. 選定保麗龍，設計基底。

2. 以美工刀在屋頂側面切割下一塊三角凹面平台，房子下方切割成階梯狀。再將石頭土（素材）與輕質土（白色）等比例混合，以黏土棒擀平後將保麗龍包覆起來。

加上房屋細節

A 瓦片

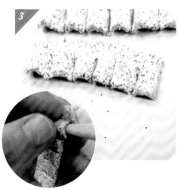

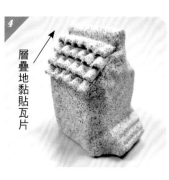

層疊地黏貼瓦片

3. 將擀平的混合土，裁成與屋頂等長的長條狀，以工具切成數小片，但保留 1 / 3 不切斷。再將工具組尖端放在土的下方，用手指壓出半弧狀的瓦片。

4. 將步驟3的瓦片，由下往上黏在屋頂的平面上。

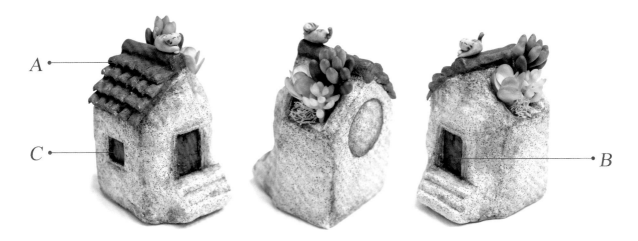

B 門

C 窗口

5. 以鉛筆描繪出門及窗戶的位置。

6. 以美工刀切下門的土片。

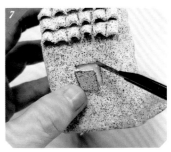
7. 窗口也同樣以美工刀切割下來。

上色＆擺放裝飾

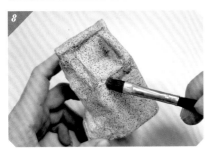

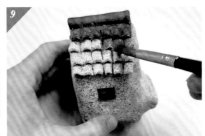

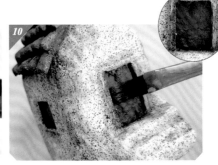

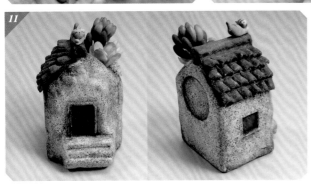

8. 待作品乾燥後，取壓克力顏料（咖啡色、黑色），以淡彩局部塗在房屋上，刷出陰暗及漸層斑駁的感覺，再以深咖啡色勾邊強調陰影。

9. 瓦片刷上咖啡色。

10. 門窗塗上顏色，局部以黑色勾邊強調陰影。

11. 將捏塑的多肉植栽放在步驟2切割出的凹面平台裡，並擺放上捏塑的小貓，即完成作品。

06 砌石牆的玩伴

Size 7×2.5×6cm

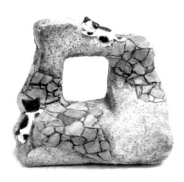
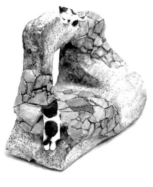
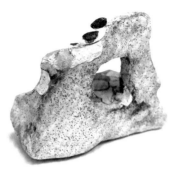

Material

☆ 石頭土（素材） 直徑3cm
☆ 幼奇輕質土（白色） 直徑3cm
※土量為示範作品的參考用量，可自行依實際製作的作品大小斟酌增減。

Tool

保麗龍、美工刀、黏土棒、平筆、
細筆、線筆、珠膠、壓克力顏料
（咖啡色、黑色、白色、黃色）

製作基底造型

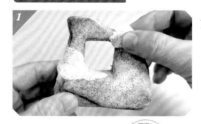

1. 取適當的保麗龍塊，在合適位置切割出正方形當作窗口。將石頭土（素材）與輕質土（白色）等比例混合，擀平後包覆保麗龍。待作品乾後，取壓克力顏料（咖啡色、黑色），以淡彩局部塗色，刷出陰暗及漸層斑駁的感覺。剩下的混合土用手輕推，使其局部披覆在保麗龍上。

加上石塊牆細節

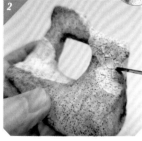
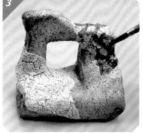
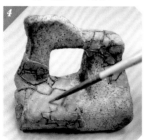
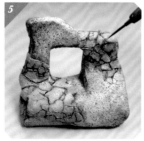

2. 再以美工刀在補土上，劃出不規則的細線條，做出石塊的紋路。

3. 黏土乾後，收縮會使切割的細線條稍微粗一點也更自然，此時再以黑色壓克力顏料順著凹陷的線條上色。

4. 取壓克力顏料（白色＋黑色）調出灰色，塗在石塊上。

5. 取線筆沾黑色壓克力顏料，補上更細小的紋路。

上色&擺放裝飾

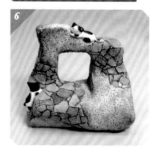

6. 取土黃色壓克力顏料，塗在部分灰色石塊上，呈現出多層次色系。再將捏塑的小貓放置在合適的位置，即完成作品。

HOW TO MAKE
07 石牆上曬太陽

Size 9×3.5×6.5cm

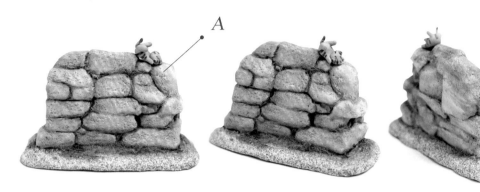

A

B

Material

☆ 原木土　直徑3.5cm
☆ 石頭土（素材）直徑2cm
☆ 幼奇輕質土（白色）直徑2cm

※土量為示範作品的參考用量，可自行依實際製作的作品大小斟酌增減。

Tool

保麗龍、美工刀、黏土棒、修飾筆、平筆、棕刷、綠色草針、珠膠、壓克力顏料（咖啡色、黑色）

製作基底造型

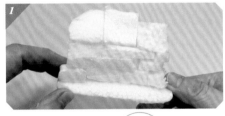

A 加上石塊細節
B 加上地面細節

上色＆擺放裝飾

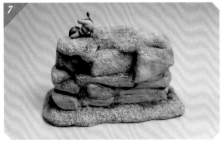

1. 環保再利用之前切割剩餘的每一小塊不規則保麗龍塊，疊在一起，呈現出岩石堆疊的感覺。

2. 將原木土擀平，包覆在整個保麗龍上。

3. 以修飾筆沾水輕壓，使每一塊石塊明顯呈現出來。

4. 以棕刷輕拍岩石，壓出自然的紋路。

5. 石頭土（素材）與輕質土（白色）等比例混合後搓長條，圍住整個岩石牆底部一圈，作為地面。

6. 待作品乾燥後，取壓克力顏料（咖啡色、黑色），以淡彩局部塗在牆面上，刷出陰暗及漸層的感覺，並沾膠在縫隙黏上綠色草針。

7. 將捏塑小貓放置在合適的位置，即完成作品。

08 你在找我嗎？

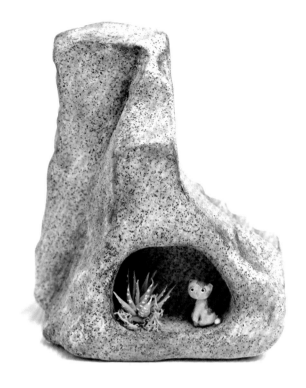

Material

★ 石頭土（素材） 直徑4cm
★ 幼奇輕質土（白色） 直徑4cm

※土量為示範作品的參考用量，可自行依
　實際製作的作品大小斟酌增減。

Tool

保麗龍、美工刀、黏土棒、彎刀、修
飾筆、餅乾模、平筆、珠膠、壓克力
顏料（咖啡色、黑色）

Size

8×5×9.5cm

打基底

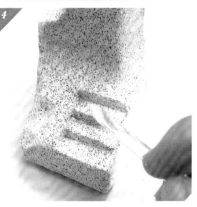

1. 取適當的保麗龍塊，組合成型
後，在房子任意的位置，用手輕
剝局部保麗龍塊，呈現牆面自然
剝落狀。

2. 在斜坡處由上往下，以美工刀
切成約直0.6cm橫0.7cm的樓
梯狀。

3. 石頭土（素材）與輕質土（白色）
等比例混合，擀平後將步驟2保
麗龍包覆起來。並在凹陷剝落
處、樓梯處，以修飾筆輕壓、
整理。

4. 以修飾筆後端的平面處，整理
樓梯面。

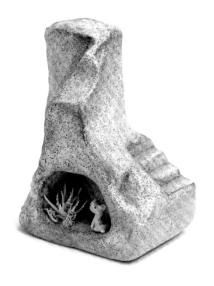
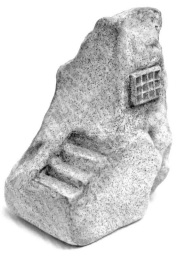
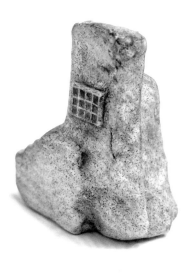

加上房屋細節

窗戶

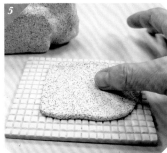
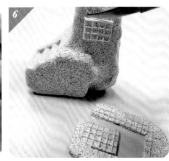

5. 取部分混合土擀平,運用餅乾模型板壓出方格的紋路。

6. 以彎刀切割適量的大小,貼在作品牆面作為窗戶。

上色&擺放裝飾

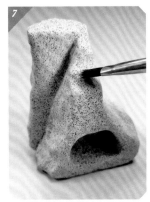
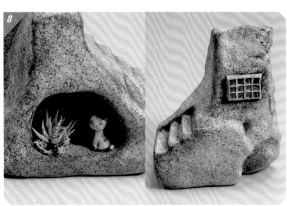

7. 待作品乾燥後,取壓克力顏料(咖啡色、黑色),以淡彩局部塗在房屋上,刷出陰暗及漸層斑駁的感覺。

8. 將捏塑的多肉植栽及小貓,放置在合適的位置,即完成作品。

09 哇ㄛ！那是什麼

Size 7×6.5×7cm

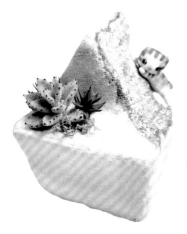
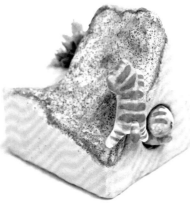
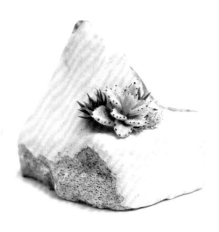

Material

☆ 原木土　直徑3cm
☆ 石頭土（素材）　直徑3cm
☆ 幼奇輕質土（白色）　直徑4cm

※土量為示範作品的參考用量，可自行依實際製作的作品大小斟酌增減。

Tool

保麗龍、美工刀、黏土棒、彎刀、修飾筆、餅乾模、平筆、珠膠、壓克力顏料（咖啡色、黑色）

打基底

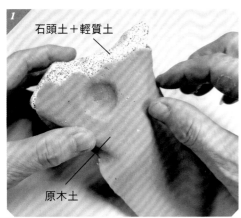

石頭土＋輕質土

原木土

上色＆擺放裝飾

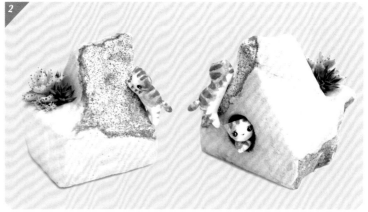

1. 取適當的保麗龍塊，將石頭土（素材）與輕質土（白色）等比例混合後，擀平包覆整個保麗龍塊。再將原木土擀平，手撕邊緣作出牆剝落不規則的效果，並局部貼合在保麗龍塊上。
2. 待作品乾燥後，原木土的部分刷上壓克力顏料（白色），石頭土的部分以壓克力顏料（咖啡、黑色）淡彩勾邊。再將捏塑的多肉植栽及小貓，放置在合適的位置，即完成作品。

HOW TO MAKE
10 好好睡個午覺

Size 7.5×7.5×9cm

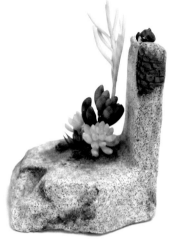
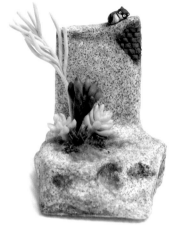
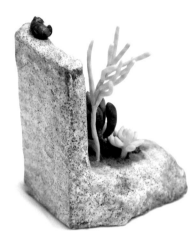

Material

☆ 石頭土（素材） 直徑4cm
☆ 幼奇輕質土（白色） 直徑4cm
☆ 陶塑土（紅磚色） 少許

※土量為示範作品的參考用量，可自行依實際製作的作品大小斟酌增減。

Tool

保麗龍、美工刀、黏土棒、彎刀、平筆、綠色草針、珠膠、壓克力顏料（咖啡色、黑色）

製作基底造型

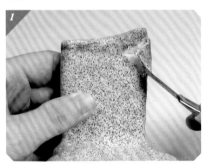

加上石磚細節

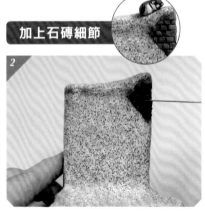

擺放裝飾

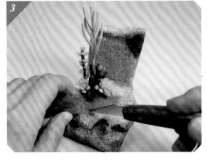

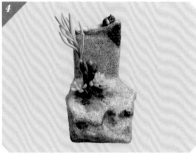

1. 取適當的保麗龍塊，將石頭土（素材）與輕質土（白色）等比例混合，擀平包覆整個保麗龍塊。待黏土乾燥後，取壓克力顏料（咖啡色、黑色），以淡彩局部刷出陰暗及漸層斑駁的感覺。再以美工刀在適當的位置切割外包的土片。

2. 擀平紅磚色的陶塑土，沾膠黏貼在步驟1切下來的地方，並以彎刀切割出磚頭的模樣。再使用細筆，以黑色顏料勾勒畫出自然的磚縫感。

3. 將捏塑的多肉植栽放置在合適的位置，地面上沾膠黏上綠色草針。

4. 將捏塑的小貓放置在合適的位置，即完成作品。

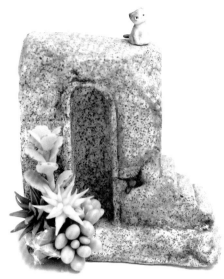

HOW TO MAKE
11
最佳模特兒

Material

☆ 石頭土（素材） 直徑4cm
☆ 幼奇輕質土（白色） 直徑4cm

※土量為示範作品的參考用量，可自行依
　實際製作的作品大小斟酌增減。

Tool

保麗龍、美工刀、黏土棒、平筆、
珠膠、壓克力顏料（咖啡色、黑色）

Size

8×5×9.5cm

打基底

以美工刀將保麗龍切割出樓梯後，取
石頭土（素材）與輕質土（白色）等
比例混合，擀平後將保麗龍包覆起
來，並以彎刀修飾細節及邊緣。

上色

待黏土乾後，取壓克力顏料（咖啡
色、黑色），以淡彩局部刷出陰暗及
漸層斑駁的感覺。

擺放裝飾

將捏塑的多肉植栽及小貓，放置在合
適的位置，即完成作品。

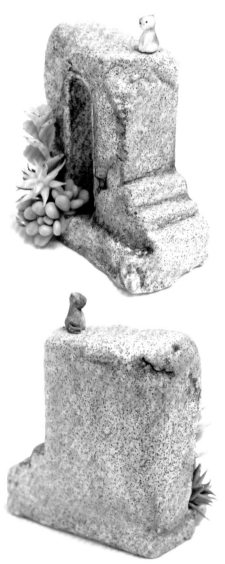

HOW TO MAKE
12 攀岩好手

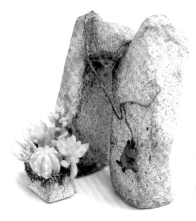
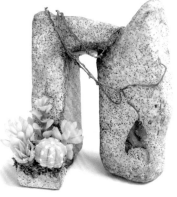
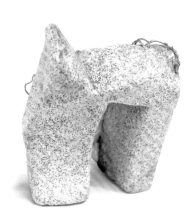

Material

☆ 石頭土（素材） 直徑4cm
☆ 幼奇輕質土（白色） 直徑4cm
☆ 奶油土（綠色） 少許

※土量為示範作品的參考用量，
可自行依實際製作的作品大小
斟酌增減。

Tool

保麗龍、美工刀、黏土棒、平筆、
細筆、鐵絲#30、珠膠、
壓克力顏料（咖啡色、黑色）

製作基底造型

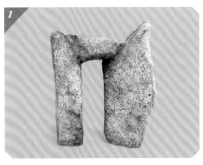

加上藤蔓細節

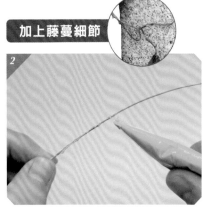

擺放裝飾

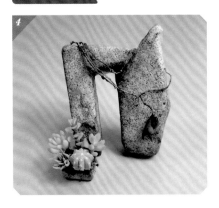

1. 組合保麗龍基底，並以石頭土（素材）與輕質土（白色）等比例混
 合、擀平的黏土包覆起來。待乾燥後，取壓克力顏料（咖啡色、黑
 色），以淡彩局部刷出陰暗及漸層斑駁的感覺。

2. 綠色奶油土順著#30綠色鐵絲，以邊擠邊點的方式，沾黏在鐵絲上
 後，放在旁邊待乾。

3. 將藤蔓自然地纏繞在石門上面，並以咖啡色壓克力顏料刷色，表現出
 藤蔓的自然色調。

4. 取另一小方塊保麗龍，以擀平的混合黏土包覆起來。再將捏塑的多肉
 植栽及小貓，放置在合適的位置，即完成作品。

13 站在高崗上

Size 6.5×3.5×8cm

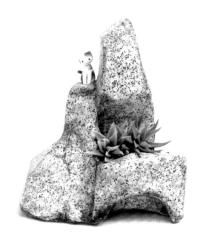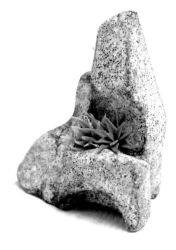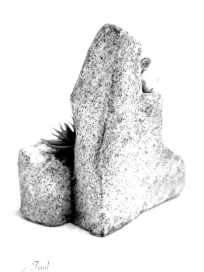

Material

☆ 石頭土（素材） 直徑4cm
☆ 幼奇輕質土（白色） 直徑4cm

※土量為示範作品的參考用量，可自行
依實際製作的作品大小斟酌增減。

Tool

保麗龍、美工刀、黏土棒、平筆、
珠膠、壓克力顏料（咖啡色、黑色）

打基底

上色&擺放裝飾

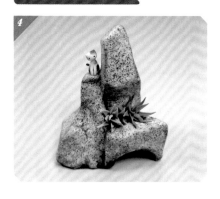

1. 選出幾塊大小不一的保麗龍，拼湊在一起。

2. 以美工刀將保麗龍貼合面修平。

3. 將保麗龍黏合起來。石頭土（素材）與輕質土（白色）等比例混合，
 擀平後將保麗龍包覆起來。

4. 待作品乾燥後，取壓克力顏料（咖啡色、黑色），以淡彩局部刷出陰
 暗及漸層斑駁的感覺。將捏塑的多肉植栽及小貓，放置在合適的位
 置，即完成作品。

HOW TO MAKE
14　今夜輪我站崗

Size　6.5×5.5×8cm

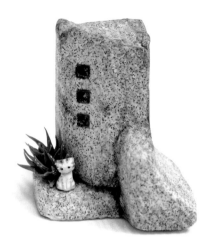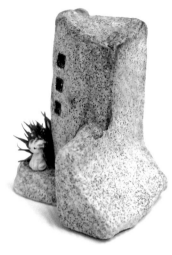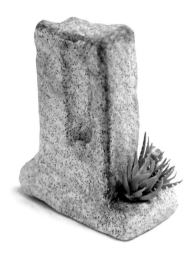

Material

☆ 石頭土（素材）　直徑4cm
☆ 幼奇輕質土（白色）　直徑4cm

※土量為示範作品的參考用量，可自行
依實際製作的作品大小斟酌增減。

Tool

保麗龍、美工刀、黏土棒、平筆、細筆、
珠膠、壓克力顏料（咖啡色、黑色）

打基底&上色　　　　　　　　　　　　**擺放裝飾**

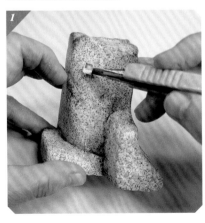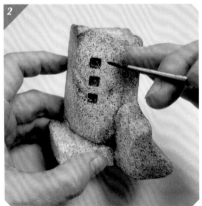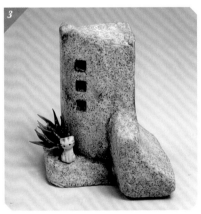

1. 先選定保麗龍基底，石頭土（素材）與輕質土（白色）等比例混合，擀平後將保麗龍包覆起來，並以美工刀在
適當的位置切割出3個小正方作為窗戶。

2. 待作品乾燥後，取壓克力顏料（咖啡色、黑色），以淡彩局部塗在房屋上，刷出陰暗及漸層斑駁的感覺，再
以細筆沾壓克力顏料（黑色）勾邊。

3. 將捏塑的多肉植栽及小貓，放置在合適的位置，即完成作品。

15 來比賽ㄛ！

/ Material

☆ 石頭土（素材）　直徑2cm
☆ 石頭土（白色）　直徑4.5cm

※以上約1個空心磚的黏土量。土量為示範作品的參考用量，可自行依實際製作的作品大小斟酌增減。

/ Tool

保麗龍、美工刀、彎刀、修飾筆、黏土棒、珠膠

/ Size

9.5×4.8×2.5cm

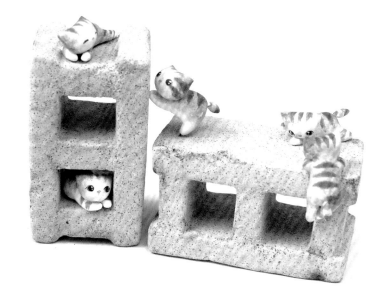

製作磚片

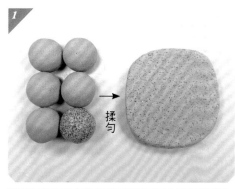

4.8×2.5　9.5×4.8
4.8×2.5
4.8×2.5　9.5×4.8

單位：cm

1. 將石頭土（灰色、素材）以5：1的比例混合揉勻，調合成如圖的色調。
2. 裁切5塊保麗龍。
3. 裁切後的保麗龍片塗上珠膠。
4. 將步驟1揉勻的混合土擀成薄片，包覆裁切的保麗龍片。其它4塊保麗龍也是同樣作法。

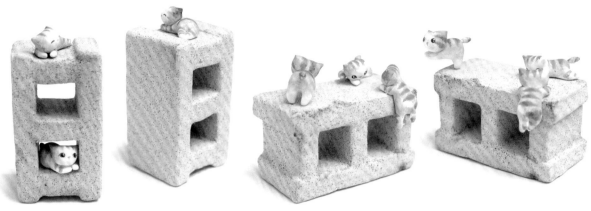

※此作品可依喜好＆心情自由擺放角度喔！

組合空心磚

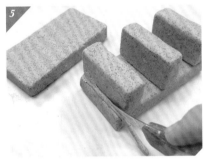 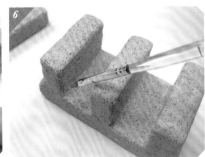 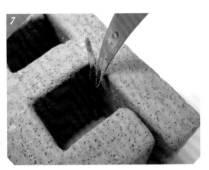

5. 3個小塊的中間磚片，直立地黏在下塊磚片上，左右兩邊可以留一些空間。並在每塊的接縫處補上搓得很細的土條，以彎刀推合。

6. 修飾筆沾水整理接連處，使作品看起來沒有接縫。

7. 同步驟5的作法，將上塊磚片也黏上去，並依步驟5-6的作法修飾接縫。

擺放裝飾

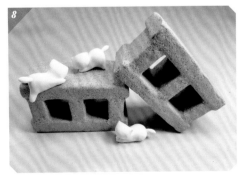 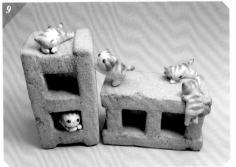

8. 捏製各種姿勢的小貓。

9. 小貓以壓克力顏料上色後，依個人喜好放置在合適的位置，即完成作品。

鄉村風老屋

clay
cottage style
old building

　　若是生活在都會區的你，為了打拼過著緊張日復日的日子，是否嚮往鄉村大自然的恬靜？

　　「找一個周末假期，住石砌的木屋放鬆心情，吃著窯烤的披薩或麥香麵包，喝著香醇的咖啡，光著腳丫子或坐或臥或踏在草皮上......」當我感受著讓身心靈釋放的畫面在腦子裡呈現，於是有了這個單元的幾件架構。

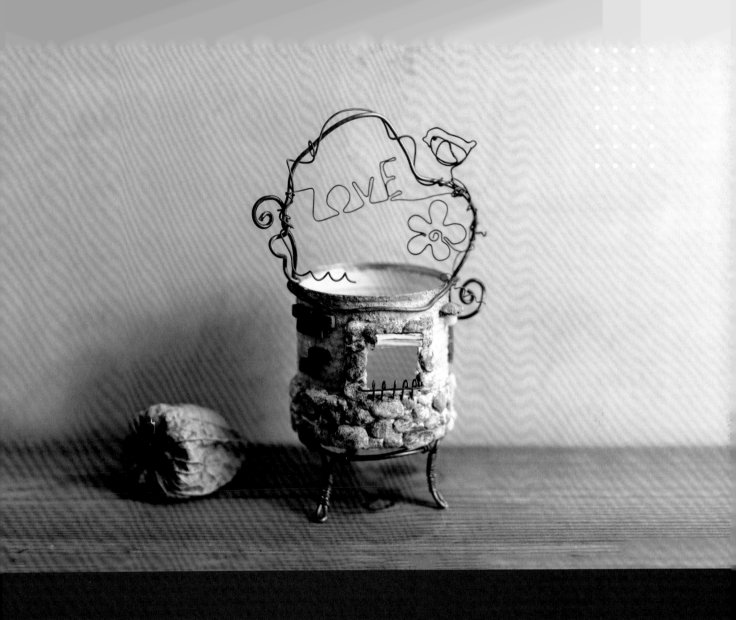

基底素材，使用【玉米罐】【雞蛋紙盒】回收再利用

收集平常家裡食用後的鐵罐容器，或寵物食品罐等，數量需求多時，或可向早餐店老闆索取。

食用後的容器清洗乾淨，再以粗砂紙打磨開口處較安全。鐵罐頭的尺寸有大有小，可以直放、橫放或推疊；鐵材質可以打洞或裁切，在設計上方便做出不同的造型。另外注意的是，鐵罐材質如要上色，需先以砂紙打磨使表面粗糙，才利於顏料附著。

雞蛋紙盒回收再利用，則單純以剪刀裁剪出合適的造型，以其作為基底來設計變化即可。如果手邊沒有雞蛋紙盒，使用塑膠蛋盒亦可。

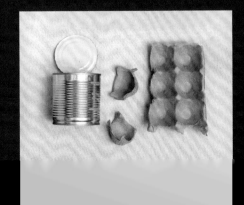

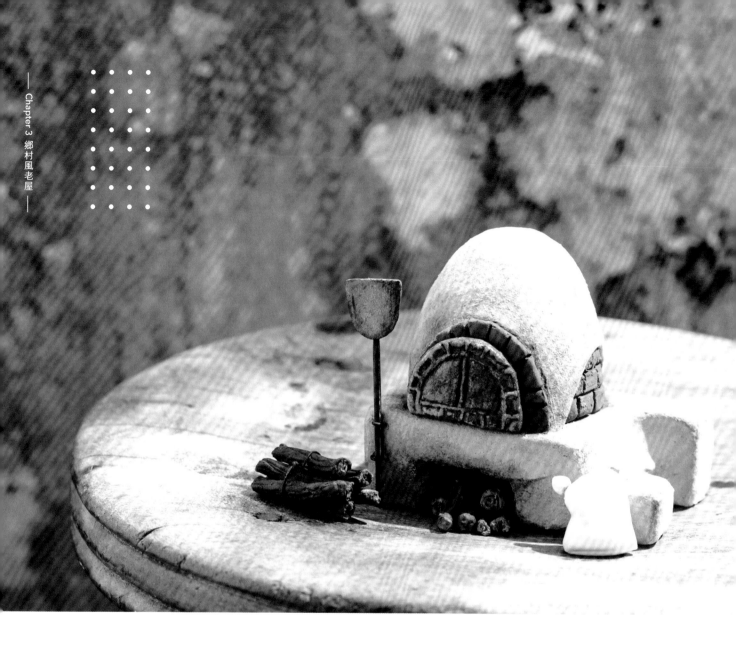

16
什麼時候出爐？

麵粉、麻袋、麥香，
雞蛋、牛奶、黃油、奶香，
還有微弱果實香。
老板，什麼時候出爐？
口水快要流出來了。

How to make : page.76

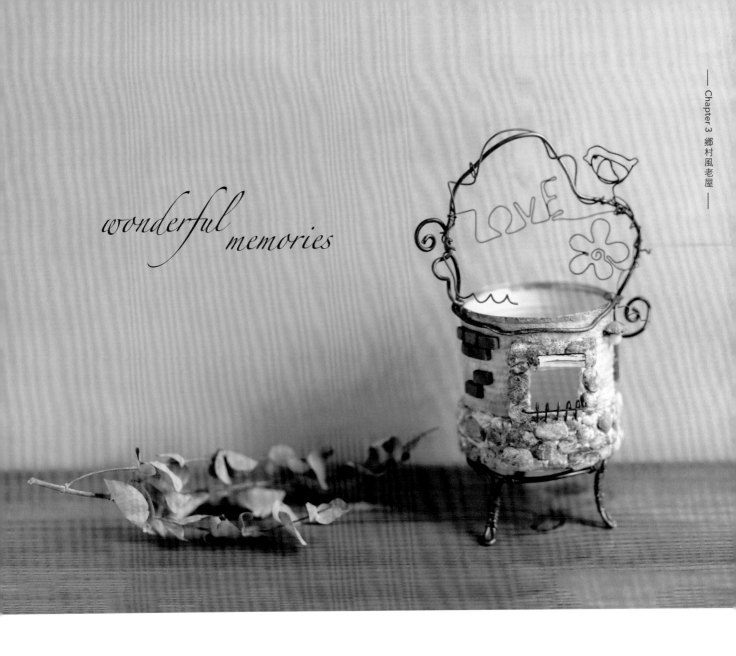

wonderful memories

17
儲存記憶

在意的東西要學習不在意，
對有些人也要學習不在乎，
就傷不了自己。
溫柔不是妥協，不慌不忙學習淡忘，
我們可以選擇儲存美好的記憶。

How to make : page.79

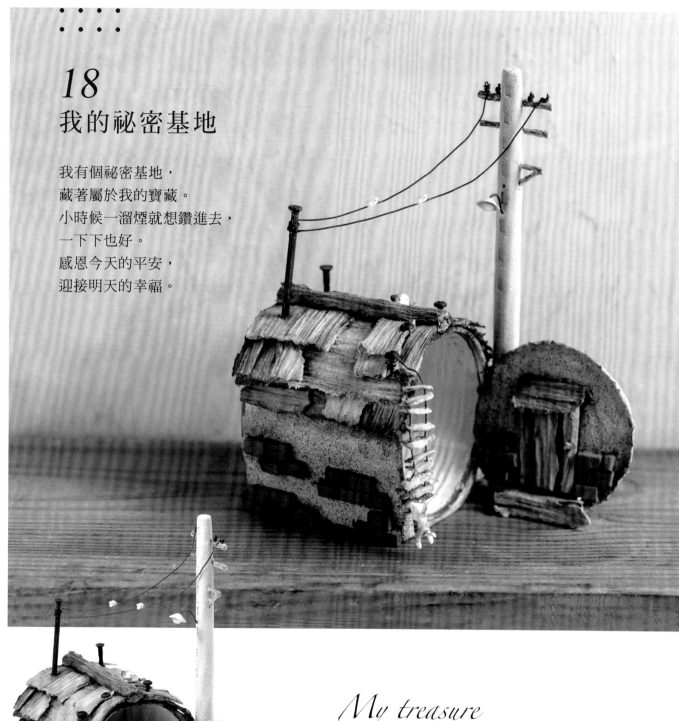

18 我的祕密基地

我有個祕密基地，
藏著屬於我的寶藏。
小時候一溜煙就想鑽進去，
一下下也好。
感恩今天的平安，
迎接明天的幸福。

My treasure

祕密基地的寶藏公開！

| *How to make : page.82* |

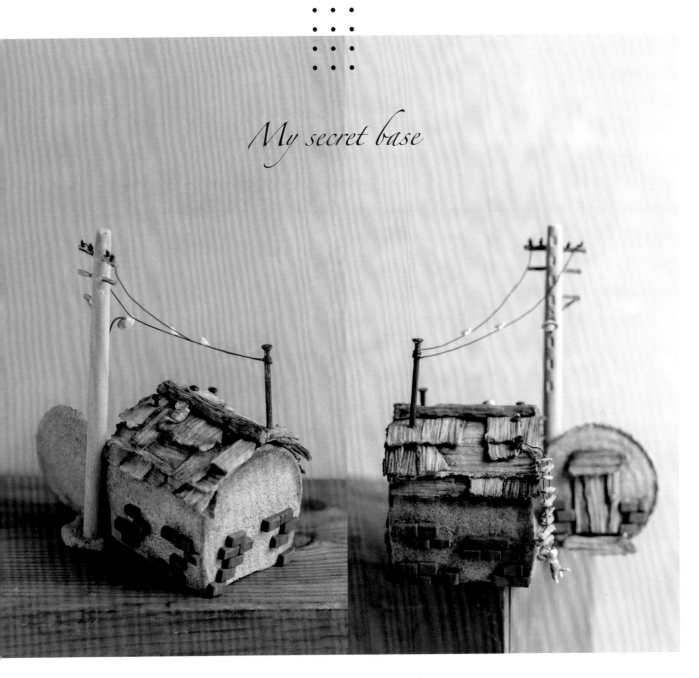

My secret base

窩在屋頂的貓咪，
是在悠閒午睡，還是守護寶藏呢？

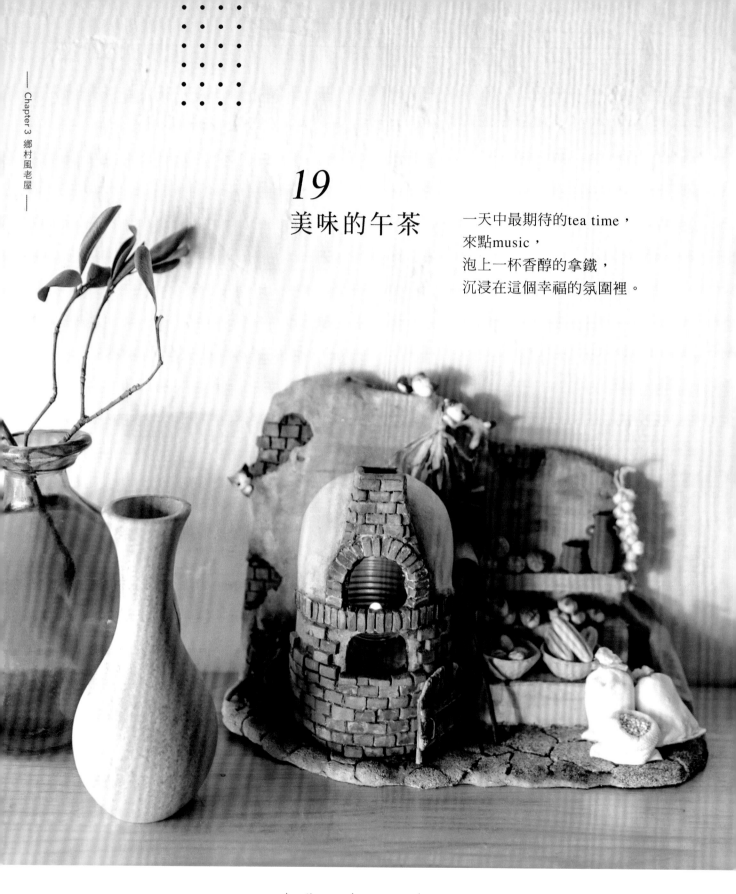

19
美味的午茶

一天中最期待的tea time，
來點music，
泡上一杯香醇的拿鐵，
沉浸在這個幸福的氛圍裡。

How to make : page.85

afternoon tea

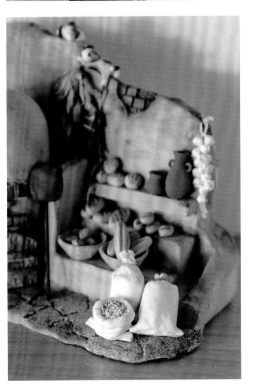

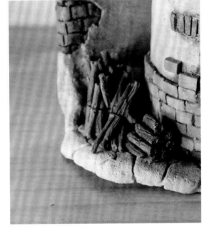

HOW TO MAKE 16 什麼時候出爐？

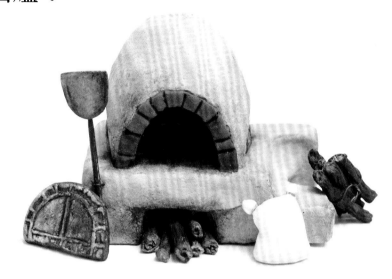

Material

☆ 原木土　直徑5cm
☆ 陶塑土（紅磚色）　直徑5cm
☆ 輕質土（白色）　2cm

※土量為示範作品的參考用量，可自行依
　實際製作的作品大小斟酌增減。

Tool

紙蛋盒、保麗龍、美工刀、黏土棒、
彎刀、剪刀、平筆、牙籤、珠膠、壓
克力顏料（咖啡色、黑色）

Size

9×5.5×7.2cm

製作基底造型

1. 以剪刀裁切紙蛋盒，設計製作迷你小烤窯。
2. 取下一個紙蛋盒，保留下端四個凸尖處，以剪刀修剪多餘的紙。
3. 在紙蛋盒上塗膠，將擀平的原木土披覆包起步驟2剪下的蛋盒。
4. 利用保麗龍塊的造型，將步驟3放在上面，以美工刀裁切出適當的大小作為磚窯的基底。

5. 烤窯左右兩邊與後面的半圓形洞處，以陶塑土擀半圓形由內沾膠組合，並以彎刀劃出磚塊線條。
6. 取原木土擀成厚片，將步驟4切下的保麗龍沾膠包覆起來。
7. 黏貼組合步驟5、6。

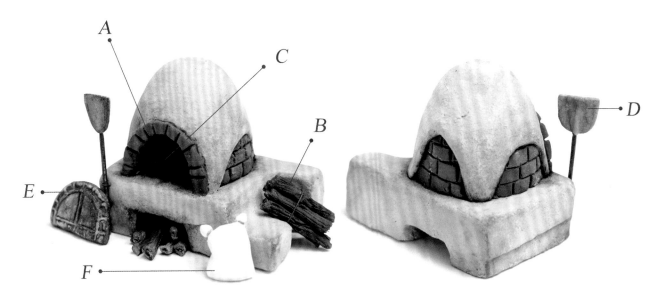

製作配件

A 磚塊

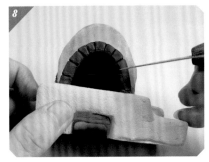

取陶塑土搓一段長條，在正面圍繞半圓形黏合，並以彎刀劃出磚塊的模樣。

B 木柴

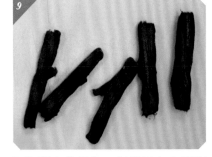

取陶塑土搓長條，以彎刀在表面劃線條，製作木頭樹枝。待乾燥後，刷上壓克力黑色。

C 加上窯燒痕跡

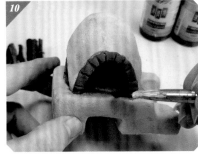

烤窯黏土乾燥後，取壓克力顏料（咖啡色、黑色），以淡彩在內裡刷上顏色。

D 窯烤鏟

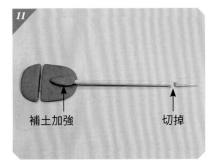

補土加強　　　　　　切掉

取原木土搓橢圓，壓成中間厚、邊緣薄的造型，以工具切除前端，後端插入牙籤，並補一小塊土片加強，另一頭的牙籤將尖尖的地方切掉。

E 窯烤蓋子

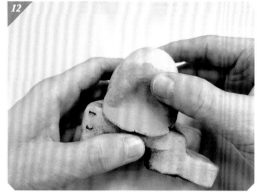

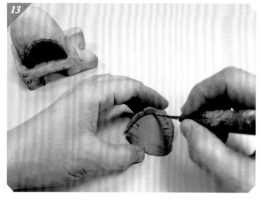

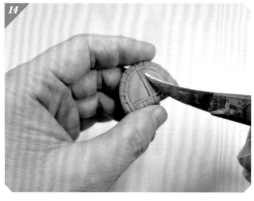

12. 取原木土壓在洞口上,印出洞口的大小。
13. 以彎刀裁切壓出來的痕跡。
14. 再以彎刀壓印勾勒出烤窯口的鐵蓋,待乾燥後上色。

F 麵粉袋

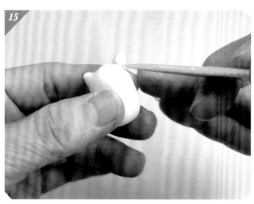

15. 白色輕質土搓成長圓柱體後,上端左右各抓出小土量搓橄欖型,再以工具壓出皺摺,隨性地與中間位置作傾斜,呈現自然擺放狀。

擺放裝飾

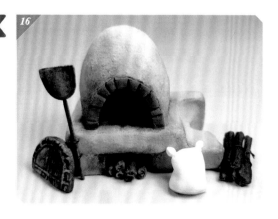

16. 將窯烤劑、烤窯蓋子、木柴及麵粉袋置於烤窯旁,即完成作品。

HOW TO MAKE
17 儲存記憶

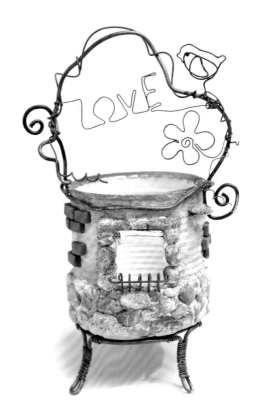

Material

☆ 奶油土（白色） 27g
☆ 石頭土（素材） 直徑3cm
☆ 陶塑土（紅磚色） 直徑2cm
☆ 輕質土（白色、咖啡色、黃色、黑色）
　 各直徑3cm
☆ 樹脂土（素材） 直徑3cm

※土量為示範作品的參考用量，可自行依實際
　製作的作品大小斟酌增減。

Tool

鐵罐、開罐器、4尺鋁線、尖嘴鉗、剪刀、
砂紙、海棉棒、珠膠、鐵絲#18.20.22、
平筆、壓克力顏料（咖啡色、黑色）

Size

9×5.5×7.2cm

製作基底造型

1. 先將鐵罐底部以開罐器局部打洞，以利之後底座綁緊固定位置。
2. 取鋁線繞圓環（直徑為鋁罐大小），再以細鐵絲將鋁線綁緊。
3. 以尖嘴鉗拗折出如圖所示的腳架。

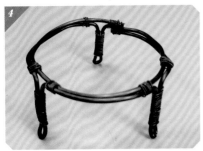
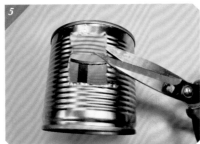
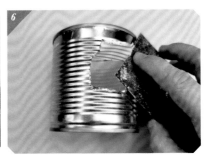

4. 製作三腳底座，完成後先放在旁邊備用。
5. 大剪刀利用槓桿原理，以剪刀一端為施力點，另一端裁切出凵字形窗口。
6. 以砂紙打磨剪出的切邊。

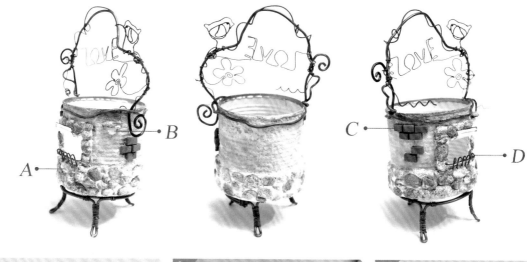

A •
B •
C •
D •

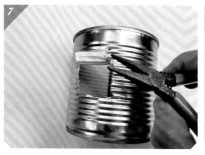
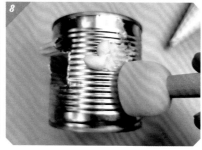
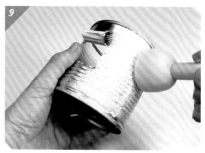

7. 以尖嘴鉗將ㄩ字形的窗口鐵片往上捲起。
8. 在鐵罐上擠奶油土，以海綿棒輕拍塗開。
9. 將整個鐵罐平均拍上奶油土。

製作配件

A 鵝卵石

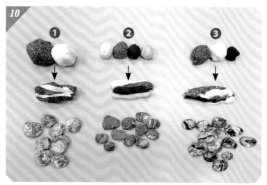

10. 以下三種石頭組合，是以比例皆不同
　　的土，混合出多顆鵝卵石。重點是：
　　土不需揉合得太均勻，才能呈現出石
　　頭自然的色調。
　　①輕質土（白色）＋石頭土（素材）
　　②輕質土（白色、黃色、咖啡）＋
　　　石頭土（素材）
　　③輕質土（白色、黑色）＋
　　　石頭土（素材）

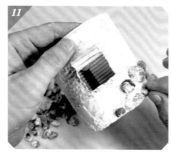
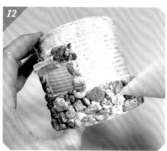

11. 在窗口下半部及窗戶邊
　　緣沾膠，將步驟**10**的石
　　頭，以不規則的顏色排
　　列黏上。

12. 在石頭與石頭間的縫
　　隙，填入奶油土。

B 小壁燈

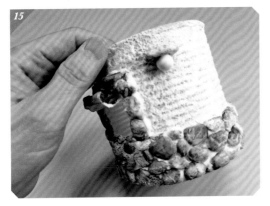

13. 石頭土（素材）與輕質土（白色）等比例混合，做一個小長方形，黏在窗戶斜上方。再以樹脂土（素材）搓小圓球，黏在下方作為燈泡。

C 磚塊

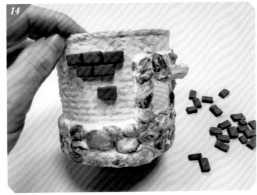

14. 參照P.16作法製作磚塊，再局部黏貼在罐子上當作裝飾。

D 窗台欄杆

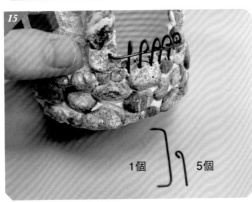

1個　　5個

15. 將#18鐵絲以尖嘴鉗凹折出1個大凵、5個小J，如圖所示插入石頭裡，做出窗台上的欄杆。

上色&加上鋁線裝飾

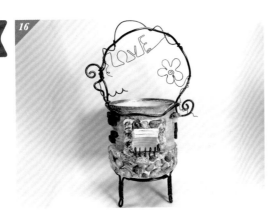

16. 作品乾燥後，取壓克力顏料（咖啡色、黑色），以淡彩局部上色在鐵罐上。

運用鋁線凹折出喜歡圖案或文字，纏繞在罐子口上，當作提把。再將步驟4的底座用鐵絲綁在步驟1打的洞上，即完成作品。

18 我的祕密基地

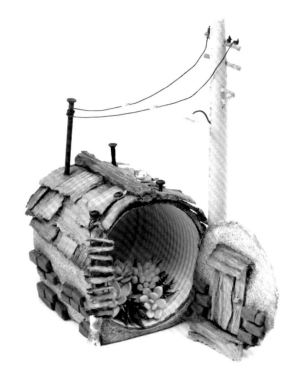

Material

☆ 石頭土（灰色）直徑3cm・（素材）直徑4.5cm
☆ 輕質土（白色）4.5cm
☆ 原木土　直徑4.5cm
☆ 陶塑土（紅磚色）直徑4cm

※土量為示範作品的參考用量，可自行依實際製作的作品大小斟酌增減。

Tool

鐵罐、黏土棒、黏土板、三支入工具組、筷子、
珍珠板、美工刀、彎刀、粗鐵絲、細鐵絲、
長・短鐵釘、珠膠

Size

17×11×20cm

製作基底造型

1. 將石頭土（灰色、素材）以3：1的比例混合揉勻，調合成如圖所示的色調。
2. 將混合好的黏土擀成薄片，沾膠披覆在鐵罐上。
3. 搓一段長土條，墊在罐子邊緣。
4. 工具沾水，將長土條與罐身推順，使兩者合為一體。

製作配件

A 電線桿

5. 取石頭土（灰色），搓成由細到粗的長土條。再將土條壓扁沾膠，將筷子包覆在中間滾動，使其密合成下粗上細的電線桿。
6. 取珍珠板切割出需要面積大小的長方條，當作印模使用。
7. 趁步驟5電線桿的土未乾時，以切下來的珍珠板在電線桿上端蓋印，做出電線桿上的孔洞。

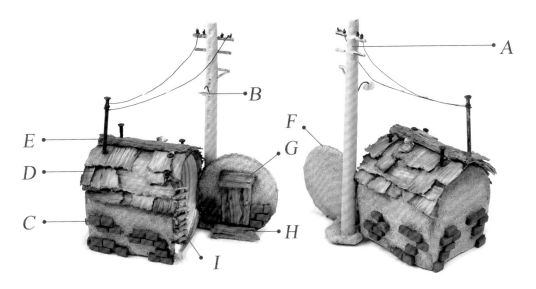

B 燈罩路燈

8. 取輕質土白色擀成薄片，裁切圓形。
9. 去掉45度角的三角形土片。
10. 在電線桿上端插上鐵絲，做電線及路燈的燈柱。步驟9的土片，自缺口處重疊圍合成燈罩，插在鐵絲燈柱上。再利用輕質土（白色）搓1個小圓球，做成燈泡，組合在一起。

C 磚塊

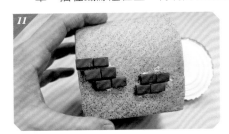

11. 取陶塑土參照P.16作法製作磚塊，做出相同大小的長方形磚塊，等土乾硬後，沾膠排列黏在喜歡的位置。

D 屋頂

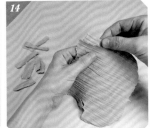
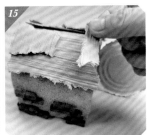

12. 取原木土擀成片狀，以指甲平順地刮出紋路，再以工具刮出細一些的線條，使表面上有自然木頭紋路。
13. 先在黏土板上沾水，將步驟12的土披覆放上，待土自然風乾，土片變得平整服貼。
14. 步驟13的土片乾燥後，用手撕下不規則的塊狀，並保留一部分之後要做門及樓梯。
15. 撕下的塊狀，隨性地貼合在鐵罐上的左右兩側，作為屋頂。

E 屋頂脊樑

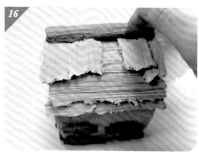

16. 左右兩側的木片貼合後,搓一條圓柱型的土條,以指甲刮出木紋紋路,黏在最尖頂處,當作屋頂樑柱。

F 石門片

17. 將步驟1揉合的土,擀成薄片黏貼在鐵罐蓋子上。

G 木片門

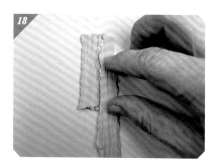

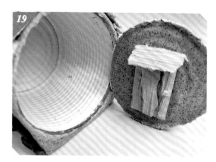

18. 取步驟14預留的原木土片,撕成長條狀。

19. 黏在鐵罐蓋上,並排貼合成門片狀。

H 木階梯

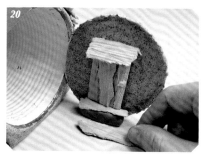

I 樓梯

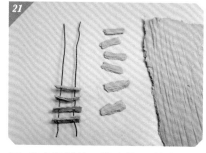

20. 搓長方土條,黏於門的下方做基底,上面及正面再黏貼步驟18撕下的長條土片,製作做木階梯。

21. 取2條鐵絲,將步驟14的木片撕成小長條,各片兩邊逐一穿過鐵絲,製作垂掛式樓梯。

組裝&擺放裝飾

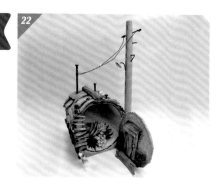

22. 屋頂插入長鐵釘及短鐵釘,再取細鐵絲綁在長鐵釘與電線桿上,做成電線。步驟21的垂掛式樓梯掛在短鐵釘上。最後,將捏塑的多肉植栽及小貓,放置在合適的位置,即完成作品。

插入長短鐵釘　　　掛上樓梯

HOW TO MAKE 19 美味的午茶

Material

☆ 陶塑土（紅磚色）700g（約使用半包）
☆ 原木土 直徑300g×2包
☆ 石頭土（素材） 直徑3cm
☆ 輕質土（白色）直徑5cm
　　（黃色、葉綠色）各直徑2cm
☆ 樹脂土（素材） 直徑3cm

※土量為示範作品的參考用量，可自行依實際
　製作的作品大小斟酌增減。

Tool

2個鐵罐（同口徑不同高）、開罐器、保麗龍、
紙蛋盒、瓦楞紙、奇異筆、大剪刀、美工刀、
黏土棒、彎刀、砂紙、粗砂紙、棕刷、牙籤、
鐵絲、鐵尺、紙膠帶、草針（白色）、棉線、
拉菲亞草、紗布、麻繩、珠膠

Size 30×14×20cm

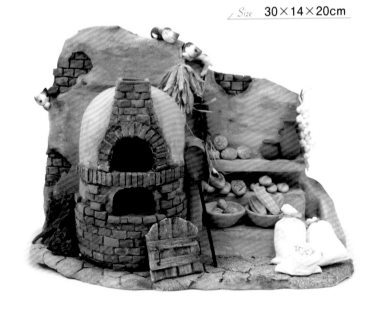

製作烤窯基底

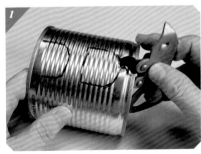
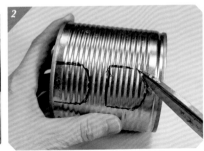
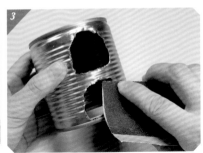

1. 以奇異筆在高鐵罐上畫出烤爐位置，以開罐器輔助切割出洞口。
2. 大剪刀在開口處運用槓桿原理，以剪刀一邊為施力點，滑動另一邊的方式裁剪出窗口。
3. 剪下的窗邊，以粗砂紙來回打磨，除去尖銳鋒利處。

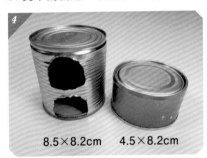

8.5×8.2cm 　 4.5×8.2cm

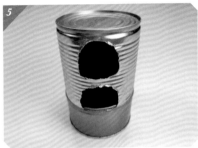
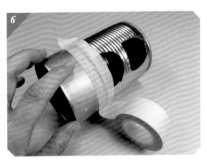

4. 取一個相同口徑，高度較低的鐵罐。
5. 將高的鐵罐放在上面，兩個鐵罐組合在一起。
6. 以紙膠帶將兩個鐵罐黏貼起來。

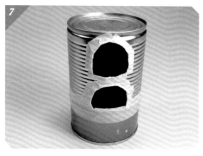

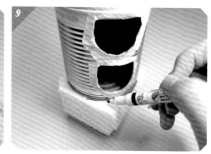

7. 切口處也以紙膠帶貼合。
8. 切割一塊保麗龍，大小比鐵罐大一點。
9. 保麗龍放在鐵罐底部，以奇異筆沿罐子畫圓。

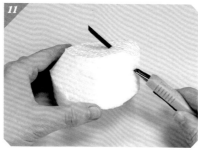
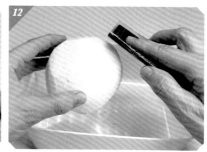

10. 沿著奇異筆筆跡，以美工刀將保麗龍修圓。
11. 保麗龍上端，再以美工刀分次切削、大略修成半球型。
12. 以砂紙打磨保麗龍，將切割的表面磨順至光滑，完成半圓球。

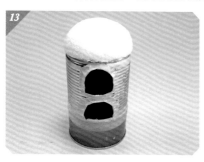
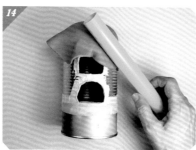

13. 將做好的半圓球，黏到步驟7上端，做成烤窯的圓頂。

14. 擀平原木土，包覆烤窯上方約2/3處。

製作背景土牆基底

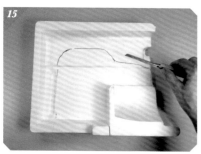
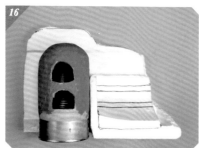
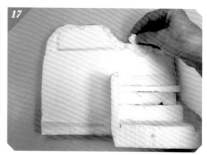

15. 取保麗龍塊，於適當的位置，以奇異筆畫出設計的大小，再取美工刀切去多餘的保麗龍。
16. 將烤窯擺放於切割好的基底，觀察適合陳列架的位置，並以奇異筆畫記後，取美工刀切去多餘的保麗龍。
17. 切割好的保麗龍基底，於邊緣用手捏下一些保麗龍，呈現自然剝落的模樣。

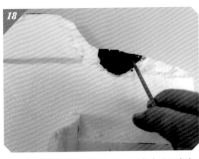
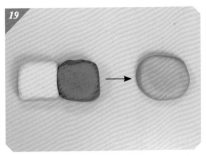
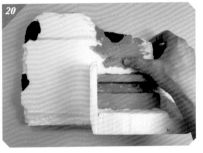

18. 將裸露出來的地方，補上紅磚色的陶塑土，並以牙籤或彎刀切割出磚頭的模樣。
19. 輕質土（白色）與原木土等比例混合，調合成較淺色的原木土色。
20. 先將保麗龍板抹上珠膠，取步驟19的土，用手推土的方式，推抹在整個正面基底上。

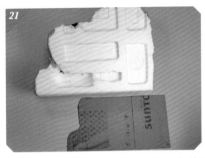

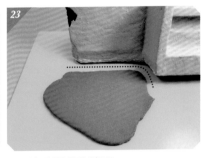

21. 基底的背面有一些保麗龍原先的凹洞，可以取瓦楞紙描繪出適當大小，剪下後沾膠黏貼補平。
22. 依步驟19揉土，以黏土棒擀平並在背面塗抹珠膠後，整片包覆上去。
23. 取原木土擀平至厚度約0.7cm，裁切一塊土片，黏至烤窯旁的空位，並塗抹上珠膠黏合（圖示虛線處）。

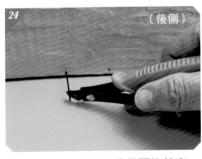
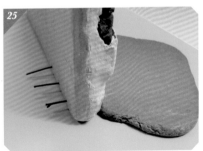
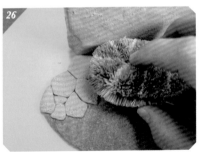

24. 剪鐵絲從後側穿過保麗龍基底。
25. 以相同作法，將數段鐵絲穿入至前面，與步驟23原木土結合補強，使其牢固。
26. 依步驟19揉土，捏出不規則的土片後，一片一片地黏在步驟23的原木土片上，並以棕刷壓出自然紋路。

27. 預留烤窯的位置。

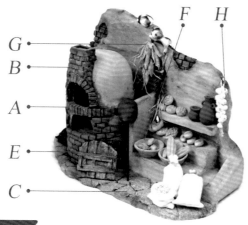
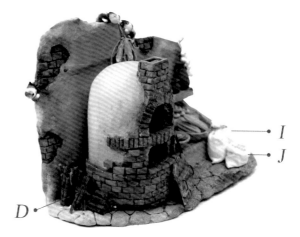

G •
B •
A •
E •
C •
F
H
I
J
D

製作配件

A 砌磚

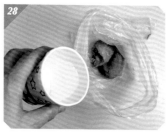
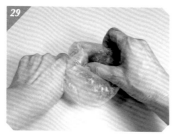
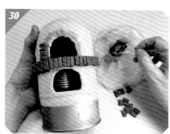

28. 調製泥漿備用。取少許原木土放入塑膠袋中,加適量的水。
29. 左手捏緊袋口、右手搓揉,使原木土變成泥漿。
30. 取陶塑土參照P.16作法,製作約相同大小的長方形磚塊。等磚塊乾硬後,沾上步驟29的泥漿,圍繞上方的窯口,黏上去做砌磚的動作。

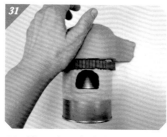
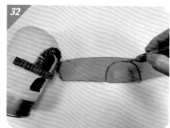
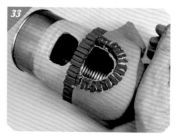

31. 擀一片原木土蓋壓上半部的圓頂。
32. 取下原木土片,依壓痕切割出洞口大小。
33. 將切好後的土披覆上半部的圓頂。

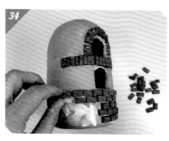
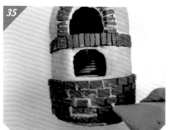
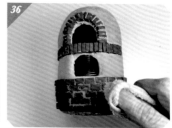

34. 下半部同樣取磚塊沾膠,定位黏合。
35. 以步驟29做的泥漿,填入磚塊的縫隙中。
36. 溢出的泥漿以濕紙巾沾水擦拭掉。

B 煙囪

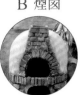

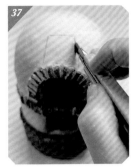 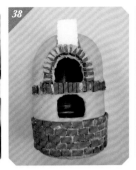 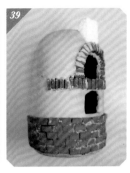 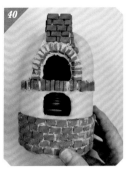

37. 在窯的上方，以美工刀切出煙囪的大小。
38. 在切下來的地方，放入相同大小的保麗龍塊。
39. 保麗龍塊側面隨著烤窯的弧度裁修。
40. 煙囪黏上磚塊。

C 階前鋪石地板

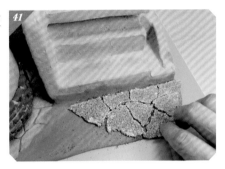

41. 擀平原木土，鋪在陳列架前，與步驟23的土塊做連結。再將石頭土（素材）擀平待乾，以手撕成塊狀，讓石塊邊線呈現自然的不規則線條，如圖所示排列黏合在原木土上。

D 木柴

42. 取陶塑土搓長條，用手指橫向刮出木紋線條。
43. 以工具切適合當木柴的長短。部分可以捏出岔枝，成自然狀。

E 烤窯的蓋子

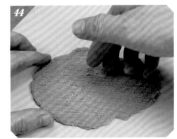 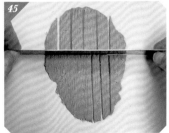 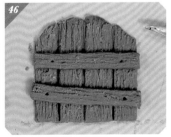

44. 將原木土擀成薄片，以指甲橫向刮出線條。
45. 以鐵尺切割成木板形。
46. 將切下的木板並排貼合，上方修成弧形。再橫放上2片木板，以尖頭的工具戳洞，做出釘口狀。

F 陶盆

47. 剪下1個紙蛋盒，修剪成碗的深度。
48. 剪下的紙蛋盒於圓形底部往凹面稍微下壓，讓底部變成平面狀，再以原木土包覆做成陶盆。

G 蒜頭

 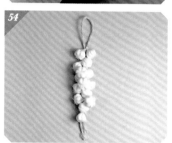

49. 取少許輕質土（白色）包在保鮮膜裡，用手捏合並轉動收口。
50. 利用保鮮膜不規則皺褶，做出蒜頭表面的細紋。
51. 以牙籤壓出蒜頭一瓣一瓣的造型，放置旁邊待乾。
52. 蒜頭尾巴沾膠。
53. 沾黏白色草針。以相同的方法，製作數個蒜頭。
54. 蒜頭排列黏在棉線上，形成蒜頭串。

H 玉米

55. 取輕質土（黃色）搓成橄欖型，先在上面壓一道直線，再以彎刀切橫並往上推，使土表面呈微凸狀，由上往下延伸。
56. 與步驟55相同，壓一道直線，再切橫並往上推，重覆此動作做出玉米的顆粒。
57. 取輕質土（葉綠色），搓成橄欖型並壓扁，以工具壓出直條葉脈紋路，黏在玉米上。
58. 將數個玉米組合成串，黏在拉菲亞草上。

I 麵粉袋

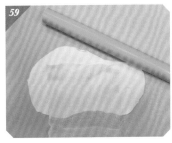

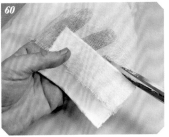
沾白膠

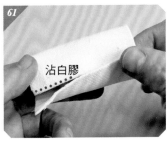

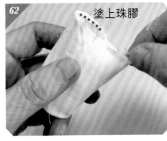
塗上珠膠

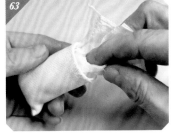

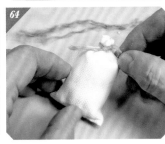

59. 將輕質土（白色）擀成約**0.1cm**的薄片，鋪放上紗布一同擀平。
60. 以剪刀裁剪成長方形。
61. 如圖所示將土圍合手指一圈，連接處以白膠黏合。
62. 在底部內圈塗上珠膠，用手捏合。
63. 自上方開口塞入衛生紙。
64. 鬆開麻繩，取**1/3**的量，將袋口綁起來。

J 小米袋

47. 依步驟**59-62**麵粉袋相同作法製作，但袋口部分向外翻開。
48. 在袋子內填入輕質土，倒入食用小米，再倒入膠水。

擺放裝飾

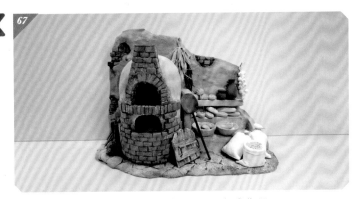

67. 將所有配件放置在合適的位置，即完成作品。
　　※麵包、陶罐、辣椒等配件為參考搭配，可依個人喜好擺設裝飾。

魔法屋

clay
magic house
old building

Chapter

4

本單元的魔法屋，結合第一單元廢墟風老屋、第二單元鄉村風老屋的主元素自然風格，呈現斑駁裸露、卵石、彎曲的屋瓦造形，隨性纏繞的樹藤，如魔法多變般，也將兒時記憶裡夢想的眷村樹屋的模樣表現出來，為本書做個美麗的句號。

希望此書的技法，可以帶給想自己動手玩黏土的同好一些不同的想法。

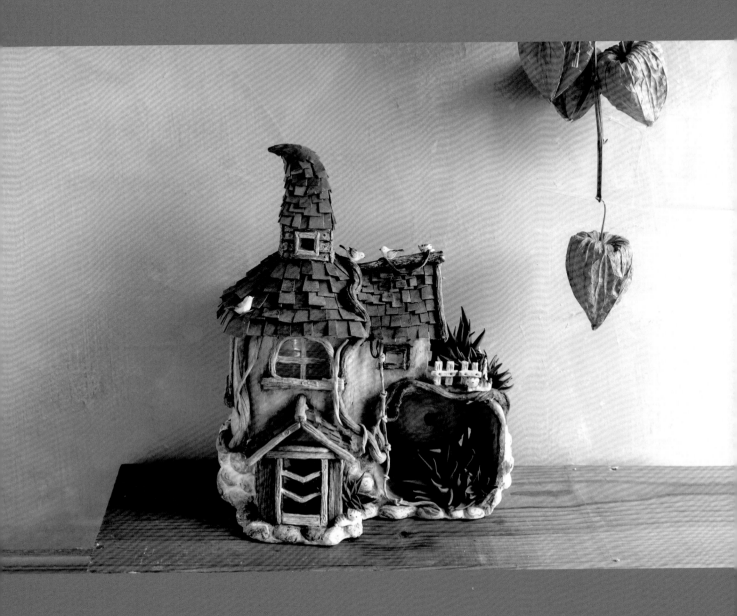

POINT
基底素材，使用【寶特瓶】【紙盒】回收再利用

本作品主要是以2000ml、600ml方形寶特瓶各1個，做裁切組合而成的「魔法屋」。紙盒則是經裁剪紙板後，黏貼製作屋簷基底。

你可以參考作法，自行收集不同尺寸大小的寶特瓶，創作出不同組合風格的「魔法屋」。

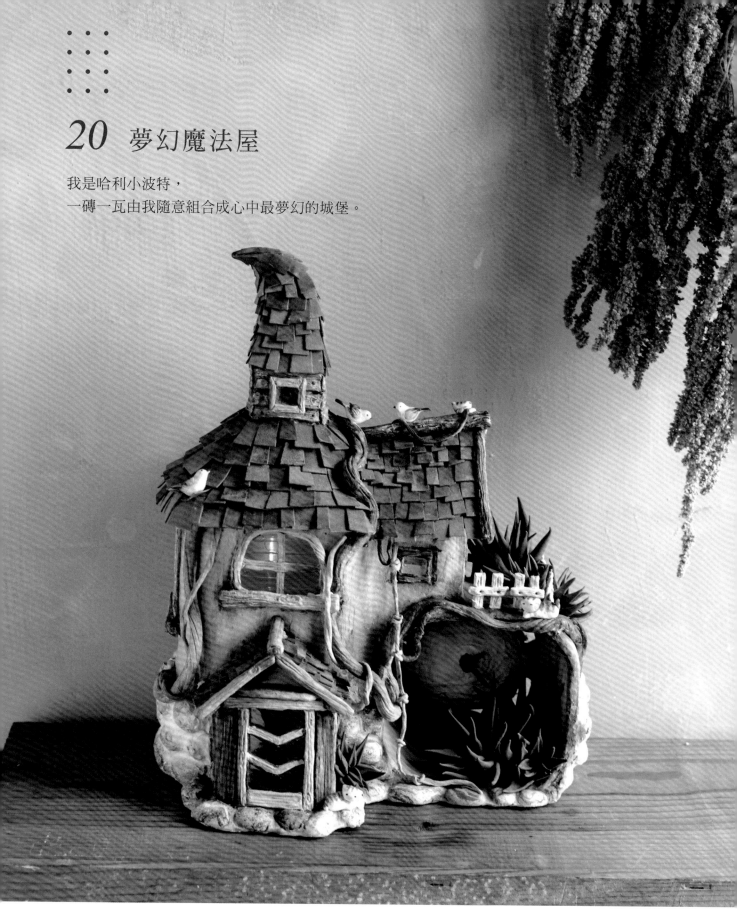

20 夢幻魔法屋

我是哈利小波特，
一磚一瓦由我隨意組合成心中最夢幻的城堡。

94 | *How to make : page.96* |

fantasy

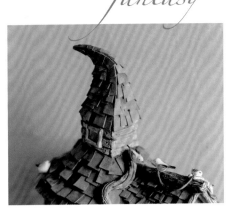

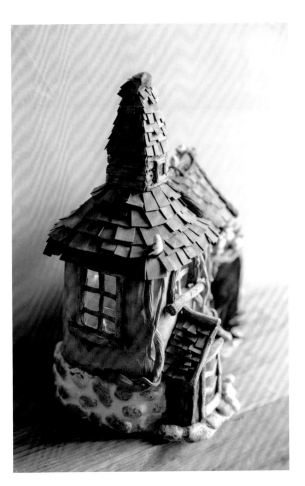

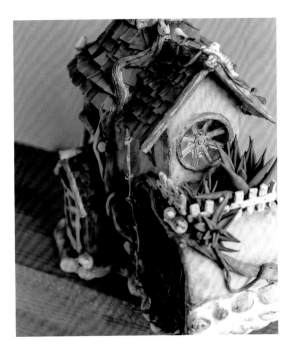

是擺飾，也是時鐘！

20 夢幻魔法屋

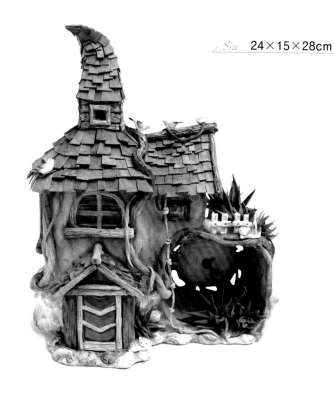

Size　24×15×28cm

Material

★ 原木土300g×2包
★ 輕質土（黑色、咖啡色、藍色、
　　　　　靛色、黃色）皆少許
★ 輕質土（白色）75g
★ 紙黏土 400g
★ 石頭土（素材）75g
★ 奶油土（白色）27g

※土量為示範作品的參考用量，可自行依實際製
　作的作品大小斟酌增減。

Tool

方形寶特瓶（大·小各1）、紙盒
（或厚紙板）、美工刀、剪刀、黏土棒、
黏土板、彎刀、修飾筆、三支入工具組、
平筆、錐子、珠膠、夢幻燈泡、時鐘機芯、
壓克力顏料（咖啡色、黑色、藍色、白色）

製作基底造型

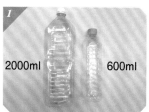
2000ml　600ml

8cm

1. 準備大、小方型寶特瓶各1個。
2. 以美工刀切開大寶特瓶底部，高度約8cm。
3. 是為了使瓶身增加重量，需先以紙黏土包覆寶特瓶。以黏土棒將紙黏土擀平成厚度約0.1cm的土片。
4. 將切開的寶特瓶分別以紙黏土片包覆起來，瓶口部分用手將黏土抓出尖尖的屋頂。

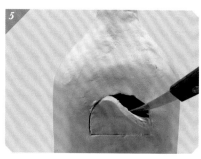

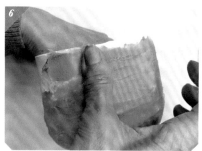

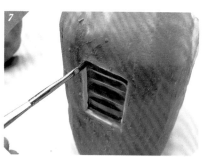

4. 在適當的位置，以工具裁切出窗戶並將土去掉。
5. 步驟4的紙黏土風乾後，取原木土用手指在瓶身上推土。
6. 包覆完瓶身後，以修飾筆整理細部。

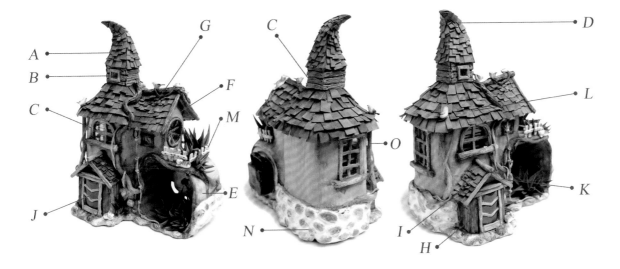

A •
B •
C •
G
F
M
E
J
C
D
L
O
N
I
H
K

製作配件

A 瓦片

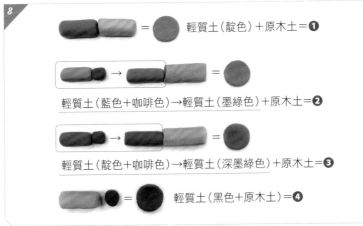

8

＝ 輕質土（靛色）＋原木土＝❶

→ ＝ 輕質土（藍色＋咖啡色）→輕質土（墨綠色）＋原木土＝❷

→ ＝ 輕質土（靛色＋咖啡色）→輕質土（深墨綠色）＋原木土＝❸

＝ 輕質土（黑色＋原木土）＝❹

8. 依圖示比例，以輕質土（各色）混合原木土，調製出不同顏色的瓦片土。

9. 黏土板上沾水，將步驟**6**調好的土，擀成約**0.1cm**土片，再披覆在黏土板上。待自然風乾，土片會變得平整服貼。

10. 土片乾燥後，分別剪成大小不一的梯形或長方形當作瓦片。

9

10

❶ ❷ ❸ ❹

B 小閣樓

11

順平接痕

12
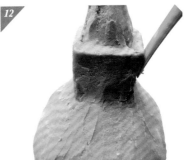

11. 取原木土搓一段長土條，於原先瓶口處圍一圈，土條下端用手推順到沒有接痕。

12. 以工具將步驟**11**的土推成平面，呈現出一個小正方形。

C　木牆＆窗框

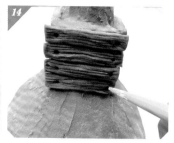
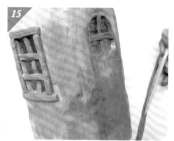

13. 取原木土擀成土片，以工具壓出木紋線條。多製作數個備用。
14. 將步驟13製作的木條沾水貼合在步驟12上面，做出小閣樓的外牆，並以工具在木條兩邊戳出釘痕。
15. 同步驟13的作法，製做數個木條，並劃出木紋線條，於各窗口處貼上木頭窗框。

D　尖屋頂

16. 在厚紙板上以鉛筆描繪出與步驟12等寬的屋頂2塊。
17. 以剪刀剪下來，貼在閣樓最上端，製作尖屋頂的正面和背面。
18. 擀平原木土，披覆住尖屋頂的左右兩側。
19. 以工具將多餘的土切割修掉。

E　組合基底

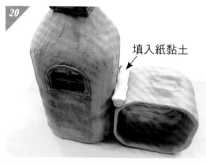

填入紙黏土

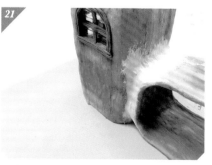

20. 將房子主體與切割下來的底部黏合在一起，瓶身中間填入紙黏土做連結。
21. 將紙黏土推順。

F 加上側邊房間

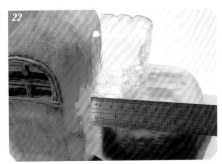

22. 取另一個小方形寶特瓶，從底部裁下約高5cm，如圖示組合在房子旁邊。擀平原木土，披覆包住外圍（瓶底不包土）。

G 側邊房間屋頂

12×6cm

高3.5cm

23. 裁切厚紙板做出屋頂 a、b（可依寶特瓶調整適當的尺寸）。
24. 組合紙板，放在側邊房間上當作屋頂。
25. 側邊房間正面黏上原木土，用手指刮出樹皮的紋路。

H 加上門口玄關

26. 裁下小寶特瓶的中段約**2.5cm**高，放在房屋主體前當作門口。
27. 以擀平的原木土包覆門外圍，再取原木土搓長條，黏在房子與門的接縫上。並以工具在長條土的中間，上下剝開推順，讓門與房子之間的土接合。

I 門口屋頂

28. 裁切厚紙板做出門口屋頂 a（可依寶特瓶調整適當的尺寸）。
29. 將厚紙板裁下圖示尺寸的直角三角形紙板 b，作為屋頂的正面。
30. 組合步驟**28**、**29**，放置在門口玄關上作為屋頂。

J 門

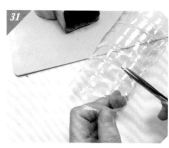

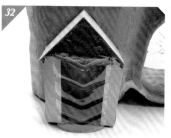

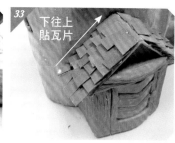
下往上貼瓦片

31. 利用小寶特瓶瓶身上的紋路，剪一片約高**5.5**×寬**5.5cm**，當作是門。
32. 剪兩片紙板，黏貼在步驟**31**寶特瓶片後方的左右兩側，放置在門口前。
33. 擀平原木土，將整個門包覆起來，並以工具劃出樹皮紋路。再將步驟**10**的瓦片，在屋頂由下往上貼上去。

K 主屋屋樑

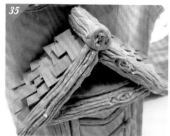

34. 取原木土搓圓柱，再以工具刮出木紋線條。
35. 將步驟**34**黏貼在屋簷上，做出屋樑。
36. 在閣樓下方斜坡處貼一圈原木土條，用手把土條向上推合，與瓶身的斜坡自然結合成屋簷狀。

L 屋頂瓦片

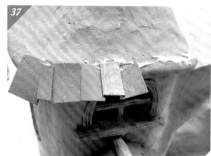

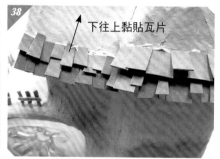
下往上黏貼瓦片

37. 取步驟**10**瓦片，依個人喜好隨興沾膠貼上各色的瓦片。
38. 沿著瓶身由下往上貼合著瓦片。

M 圍籬

39. 搓一段原木土條後壓扁，以工具劃出木紋線條後，切成小段。再組合成雙十狀，戳洞壓出釘子痕跡，製做圍籬。

N 卵石牆

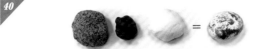

石頭土（素材）＋輕質土（黑色、白色）＝❶

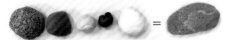

石頭土（素材）＋輕質土（咖啡、黃色、黑色、白色）＝❷

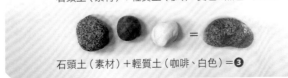

石頭土（素材）＋輕質土（咖啡、白色）＝❸

40. 依圖示比例，以石頭土混合輕質（各色），調出各種顏色的卵石。注意：調合時不需揉得太均勻。

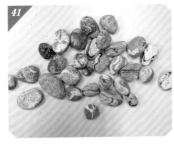

41. 混完各種自然色系的石頭後，放在旁邊待乾備用。

42. 將做好的卵石沾膠，黏在屋子下方四周圍。

43. 以奶油土填在卵石間的縫隙中，並以修飾筆沾水修飾，最後再以濕紙巾在上方擦平奶油土。

O 樹藤

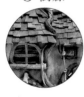

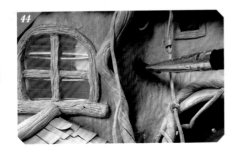

44. 搓原木土條，以工具劃出木紋線條，隨意圍繞在屋子上，待乾後即可上色。

修飾處理＆擺放裝飾

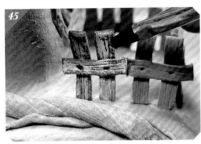

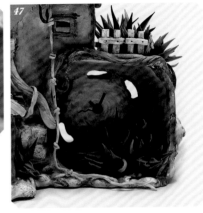

45. 將步驟**39**做的圍籬，黏在側邊房間外，並刷上白色壓克力顏料。

46. 以錐子從裡側鑽洞，將兩個瓶身打通，安裝夢幻燈泡。

47. 裝上時鐘機芯，並將捏塑的多肉植栽放置合適的位置即完成。

　　※小鳥為參考裝飾、無教作，可依喜好自由增添。

Epilogue

後記

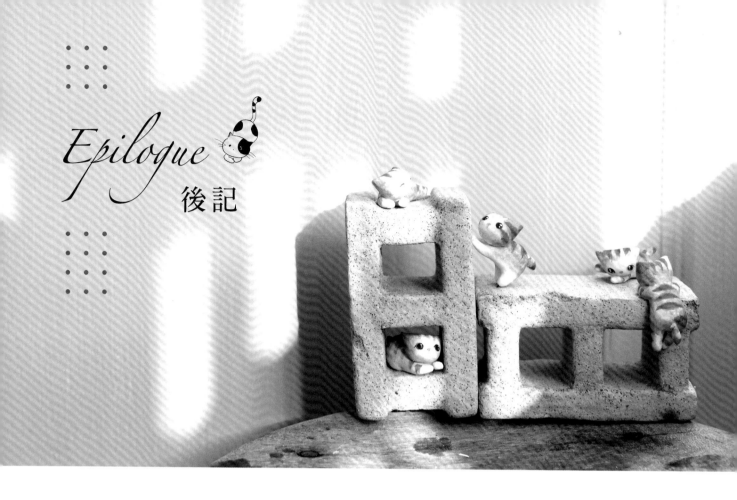

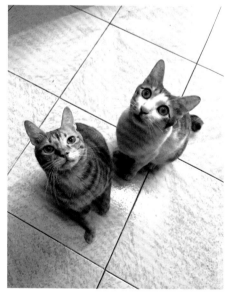

三年前女兒的同學撿到一隻約1個月大的浪浪小貓，養了幾天因為同學媽媽不准養，就由女兒接手領養了小橘貓，於是我們家有了第一隻貓，取名「小恩」。

約莫1年後，獸醫那裡有人送去一窩六隻剛生的小奶貓，據說浪浪媽媽被車撞了，小奶貓們沒了貓媽媽，在等待人收養，於是我們有了另一隻小浪貓「布丁」跟小恩作伴。

兩隻貓成了我生活中的一部分，本書出版籌備過程中，牠們倆的許多姿態，也自然地成了我創作品的模特兒。

感謝瑞莉格企業有限公司提供優質黏土材料，並同時重視產品環境保護，讓黏土藝術與環保能兩者兼具。

CLAY

使用材料
潔巧石粉土、幼奇輕質土、芳泥超輕土、
水晶樹脂土、藝奇陶塑土(紅磚色)、
菲格兒人形塑土、瑞貝特拼貼專用膠

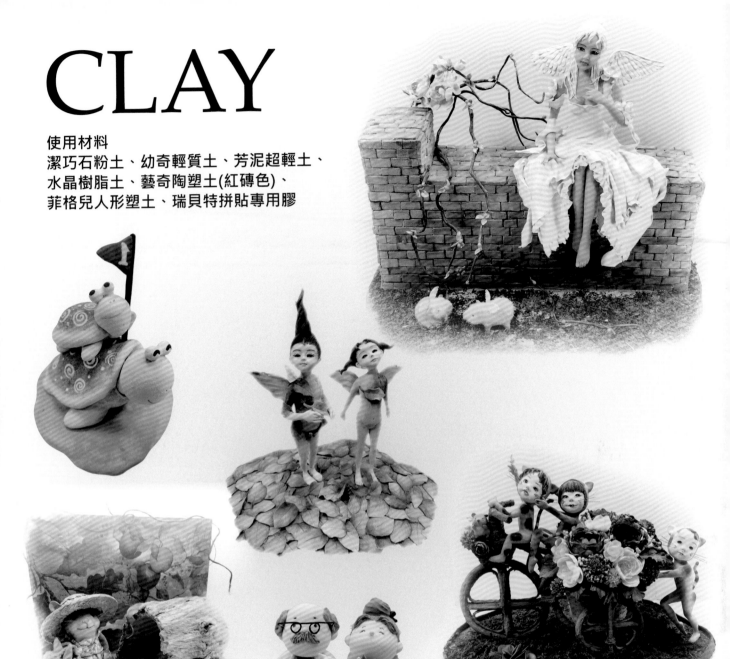

製作 / 李莉茜

瑞莉格黏土專賣

| 提供黏土、彩繪、拼貼等文化藝術相關產品 | 推廣各式黏土課程 |

實體店面
生產研發部 台南市仁德區中正路一段599巷30弄1號
　　　TEL (06)266-3882　FAX (06)266-3960
台南門市 台南市崇德十六街47號
　　　TEL (06)289-1734
高雄門市 高雄市左營區自由三路517號2樓
　　　TEL (07)341-7211

FOLLOW US

線上通路

f Facebook

@Paperclayreadygo

O Instagram

@readygo888

▶ YouTube

@user-rp5hp3mr7g

玩・土趣 02

自然風格石頭黏土屋
以做舊、斑駁感黏土技巧，打造有貓＆植栽的廢墟祕境

作　　　　者／瑞莉格・李莉茜
發　 行　 人／詹慶和
執　行　編　輯／陳姿伶
編　　　　輯／劉蕙寧・黃璟安・詹凱雲
執　行　美　術／韓欣恬
攝　　　　影／Muse Cat Photography 吳宇童
　　　　　　　（封面・作品欣賞圖）
　　　　　　　李莉茜（作法步驟圖）
美　 術　 編　輯／陳麗娜・周盈汝
出　　 版　 者／Elegant-Boutique新手作
發　 行　 者／悅智文化事業有限公司
戶　　　　名／悅智文化事業有限公司
郵政劃撥帳號／19452608
地　　　　址／220新北市板橋區板新路206號3樓
電　　　　話／(02)8952-4078　傳真／(02)8952-4084
網　　　　址／www.elegantbooks.com.tw
電　子　信　箱／elegant.books@msa.hinet.net

2024年01月初版一刷　定價380元

經銷／易可數位行銷股份有限公司
地址／新北市新店區寶橋路235巷6弄3號5樓
電話／(02)8911-0825　傳真／(02)8911-0801

國家圖書館出版品預行編目(CIP)資料

自然風格石頭黏土屋／瑞莉格・李莉茜著；
-- 初版. -- 新北市：Elegant-Boutique新手作
出版：悅智文化事業有限公司發行, 2024.01
　面；　公分. -- (玩・土趣；2)
ISBN 978-626-97141-9-3 (平裝)

1.CST: 泥工遊玩 2.CST: 黏土

999.6　　　　　　　　　　112021076

clay
ruins
old building

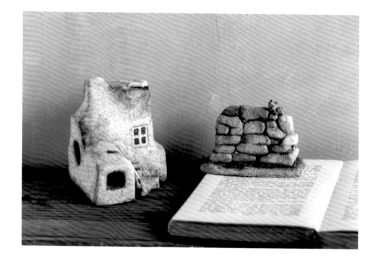